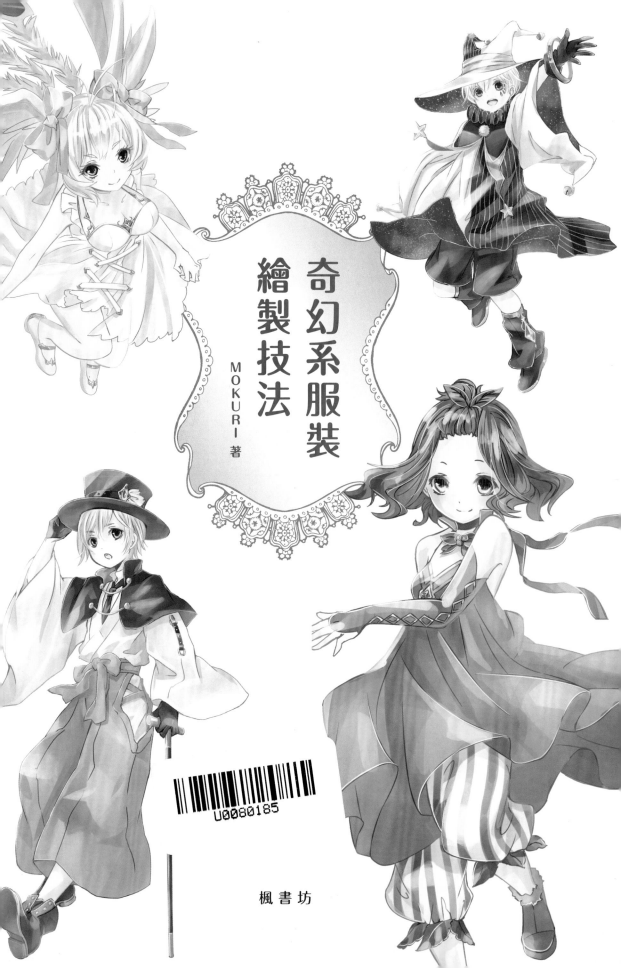

奇幻系服裝
繪製技法

MOKURI 著

U0080185

楓書坊

前言

初次見面，您好，我是MOKURI。
感謝您選擇本書。

從學生時期開始，我就進入服飾專門學校，製作自己設計的洋裝與西服。比起設計本身，如何發想創意、隨著發想創造力增加而見到或體驗到的各種事物等，這些累積起來的經驗，才是我當時學習到最重要的東西。

要做「奇幻系服裝」，包含許多層面的意義，更需要獨創性的想法、點子。本人或許是因為從事獨創性服裝的設計，一邊進行聯想遊戲，一邊萌生出點子與想法。日常生活中，則會從映入眼底、留下印象的事物中發揮想像力，配合當時正在描繪的人物角色，採用合適的元素。
本書所介紹的，就是許多運用這種方法設計出來的服裝。

而且，書中更就服裝的畫法、皺摺或荷葉花邊等細節部位的表現方法，進行解說。
因為是在時間的許可範圍內全力以赴、絞盡腦汁想出的點子和想法，如果能承蒙閱讀並讀到最後，將是本人一大樂事。

MOKURI

CONTENTS

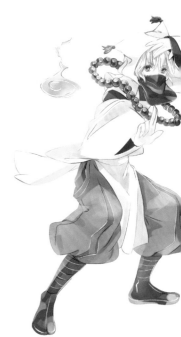

使用軟體：CLIP STUDIO PAINT

價格合理，整體機能又十分充實。而且，使用預設值就能運用許多素材。也內建3D人物，可以從各式各樣的角度輕鬆設計。圖層種類豐富，到作品完成階段的對比和色彩校正都能做到，非常地方便。

繪圖板：Intuos

作業系統：Windows 8

CHAPTER 1
現代的必備基本款

在構思奇幻風服裝之前，本章先從服裝基礎知識談起，請練習並掌握身旁周遭的服裝看看吧。一定會有各種各樣的服裝設計。

接下來會依照男女不同，分別介紹可以稱作必備基本款的服裝，並且針對穿著服裝的人物畫法進行解說。

現代的必備基本款（女性篇）

女性服裝的風格類型非常多，還會隨著流行每年變化。這裡會介紹不被流行左右的必備基本款。流行的服飾也常常是從基本款式做出調整和搭配出來的。

CASUAL DRESS
▌休閒連身裙

【襯衫式連身裙】

襯衫原屬於紳士物件，本項目是將其長度伸長而成的連身裙。特徵是袖口上的袖扣和劍形袖叉。注意袖扣的方向，仔細地畫出細節部分。

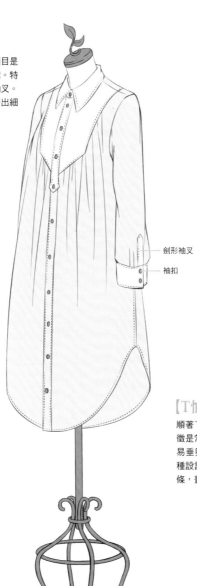

劍形袖叉

袖扣

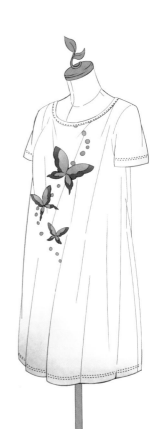

【T恤連身裙】

順著T恤外型伸長而成的設計款式。特徵是常以針織T恤的材質製成。因為是易垂墜的材質（布料垂下的皺摺是一種設計展現），描繪訣竅是留意身體線條，畫出衣物的懸垂感。

以傳統花紋為靈感

阿倫花紋是愛爾蘭阿倫群島的家紋經形式化、模式化後的成品。構思原創服裝時，以傳統花紋圖樣（如阿倫花紋）為靈感，也是一個好方法。

【針織連身裙】

以針織素材製成的連身裙。袖口畫出羅紋的線條，加進阿倫花紋更能表現出編織感。也要留意衣材的厚度。

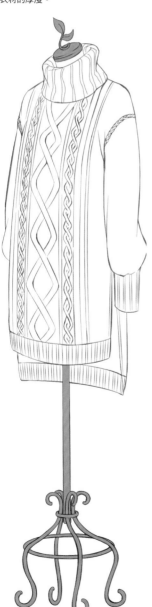

【細肩帶連身裙】

由女性襯衣變化而成的連身裙，其特徵是無袖、以肩帶懸掛在身上。依照不同的設計，也有各式各樣不同的素材。描繪時要小心，如果肩帶畫得太短，頸脖部位就會顯得擁擠。

正式連身裙

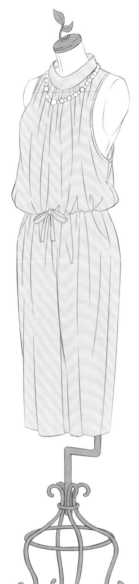

【連身衣】

從上身到下著都相連的衣款，英文是 all-in-one。和 salopette（吊帶褲、吊帶裙）不同的地方在於，連身衣裡面不需要內搭衣物，只要一件就足夠。由上而下描繪碎褶設計在胸口部位聚攏的皺摺吧！款式華麗、講究的連身裙多以柔軟輕薄的質料作成，畫出多一點皺摺，就會增加柔軟布料的曲線垂墜感，看起來非常優雅。

碎褶

所謂碎褶（gathering），是將布料收攏後縫合固定，或是運用細繩、緞帶收攏集中，又或是使用黏膠集中固定等，故意製作出皺摺效果的設計。

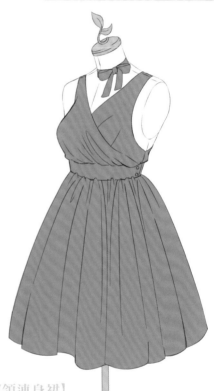

salopette

法文的 salopette（吊帶褲、吊帶裙），英文則稱 overall，為自肩膀懸吊衣服的設計，因此必須內搭其他衣物。

【交叉V領連身裙】

特徵是在胸前交叉而成領口設計。留心沿著身體線條拉緊方向而產生的打摺皺摺，試著描繪出來吧！

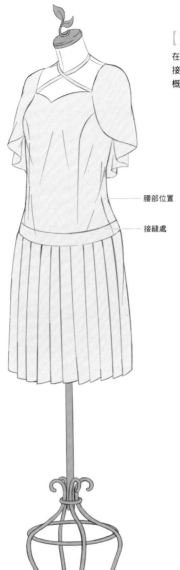

【查爾斯頓舞裙（連身百摺裙）】

在低腰部位和裙擺連接縫合的連身裙。要注意腰際的接縫位置如果畫得過低，整體平衡會變差。接縫處大概是在骨盆的位置。

腰部位置

接縫處

【繭型連身裙】
款式簡單的禮服

繭型剪裁（sacks dress），特徵是腰際部位不收腰的圓弧線條。也因如此，裙擺不宜畫得過度開展。依據不同設計，可以變化成休閒款式或時尚款式。

裙裝

原來的百褶裙是指如下圖的裙裝設計。但隨著流行更迭，出現裙褶的幅度變窄，或是變成長裙等，有各式各樣的變化。針對成人女性的穿搭，只要畫出有設計感的款式就行。

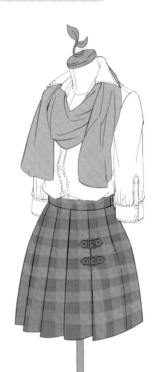

【百褶裙】

如圖所示的百褶裙是順褶裙（又稱刀褶裙，英文是 knife pleated skirt），特徵是褶面都往同一方向摺疊。畫出一整圈的裙褶都朝向同樣方向摺疊的樣子吧！其他還有箱褶裙（box pleated skirt）、傘褶裙（accordion pleated skirt）、反褶裙（inverted pleated skirt）等種類（參考 P.36）。

【窄裙】

特徵是設計得非常合身。因為非常合身，裙擺幅度也窄，為了方便行走而在側面設計開衩。開衩位置有各種不同的設計，如偏前、偏後、偏側面等。在骨盆周圍則會產生些許皺摺。

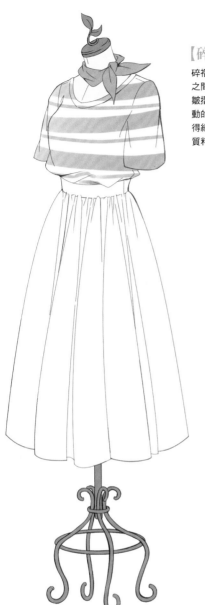

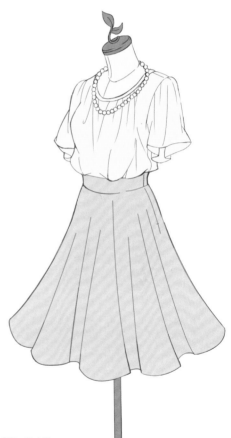

【碎褶裙】

碎褶設計的皺摺聚攏、集中在腰際之間的款式。在腰際部位上畫上細碎皺摺，裙擺上則畫上大幅度起伏波動的垂墜吧。裙擺上的垂墜如果畫得細窄，就會變成表現出下墜感的質料。

裙長

依據不同的裙長，裙款的名稱也不相同。膝上的稱作短裙，遮蓋膝蓋左右的長度是及膝裙，遮蓋住整隻腳的款式則稱作長裙。裙長越短，看起來越是青春洋溢，越長則越有穩重的氣質。

【傘狀裙】

又稱波浪裙或喇叭裙，英文是 flared skirt，就像是倒置的牽牛花般、傘狀開展的裙款。畫出和碎褶裙反方向彎曲、翹起的線條吧！如果縮短裙長至膝蓋之上，則能強調膝蓋以下的部位，看起來更纖瘦、窈窕。很適合具有女人味的角色。

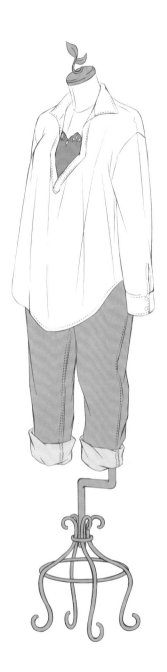

【開襟V領襯衫】

特徵是V字型領口卻帶有襯衫衣領。因為是V領，所以前胸部位無法扣起，要小心如果前方扣起就會變成一般的襯衫了。畫出V領線條後，再順著畫出襯衫後領吧！

【無領V領襯衫】

V字型領口，有各種不同的深度。內搭衣物的顏色，選擇同色系中濃淡相近的配色、或是濃淡對比的撞色，都非常適合。依照髮型不同，頸脖部分也會顯得比較空，這時候搭配項鍊也是一個好方法。

衣領的設計

襯衫原本是基於男性襯衫的設計改良而來，所以容易偏中性化。根據不同的顏色或衣領設計，就能增添女人味。

【蝶型領結罩衫】

蝶型領結（英文為 bow tie 或 butterfly necktie），衣領和緞帶繫在一起。除了蝴蝶結之外，也可以搭配其他的領結。由於繫在一起，要在緞帶的領結底部確實畫上皺摺。

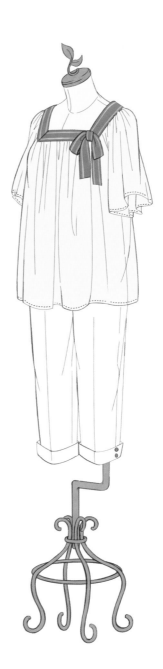

【方領罩衫】

和 V 字領一樣有各式各樣的設計。領口越低則暴露程度越高，會給人青春洋溢的感覺。不過，如果希望維持優雅和清麗的形象，就不要過度強調胸口部位。

JACKET
夾克、外套大衣

羅紋

在正反面做出線圈縱行的針織物。

【運動外套】

英文為stadium jumper，布料是中等厚度。正式名稱是棒球夾克（baseball jacket）。特徵是領口、袖口、和衣擺部位加進三條線的羅紋收口。前開壓扣設計是標準款，但這幾年也很流行前開拉鍊、連帽或是加進刺繡等各式設計。因為袖口和衣擺的羅紋具有伸縮彈性，記得要畫上皺摺。

【騎士夾克】

原本是針對機車騎士而設計的皮革夾克，特徵是在皮革上拉鍊、扣環、鉚釘等硬金屬配件的設計。口袋也多附有拉鍊。

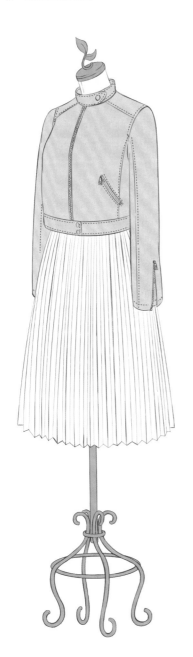

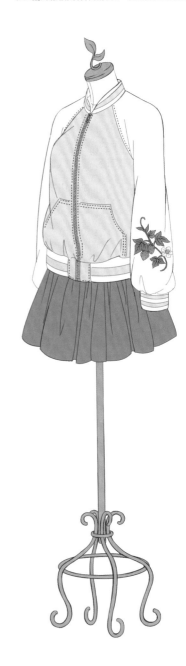

【風衣】

英文為 trench coat，trench 的意思是戰爭壕溝。
原本在戰爭時期，風衣是士兵當作防水外套而穿
著的服裝。布料是偏厚，特徵是雙排扣和以相同
布料做成的腰帶。小心不要把腰帶穿過的扣環或
穿孔的方向畫反。

【西裝式大衣】

英文為 chesterfield coat，簡稱 chester coat。原本是
男裝中修身的正式大衣款式，最近也成了女裝的基本
款。特徵是保持男士西裝的款式，並將長度延伸、拉
長的設計。女裝是右襟在前、男裝是左襟在前，畫出
交疊的衣襟前端，並留心不要讓線條在途中被截斷。

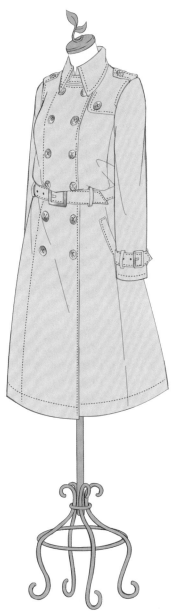

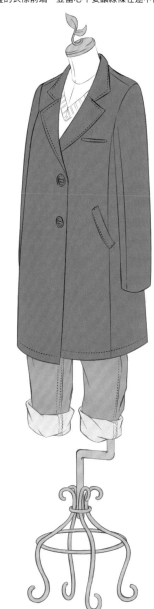

現代的必備基本款（男性篇）

和女裝比起來，男性服裝的種類較少，改變布料質感、顏色、花紋、衣袖或接縫等的部分設計，並留意合身程度，畫出不同的款式吧！

SHIRT
▌襯衫

【立領襯衫】
指衣領上只有領台的款式，少了一般襯衫衣領上附有領片圍繞頸脖。衣領的高度會根據設計不同而改變。依質料和顏色的不同，可正式也可休閒。

【鈕扣領襯衫】
指在一般襯衫的衣領尖端附上鈕扣的款式。鈕扣並不是縫在衣領上，而是縫在覆蓋軀幹部分的衣料上。

襯衫的下擺該紮起來嗎？

襯衫的下襬，一般來說街頭風的年輕時尚是不要 tuck-in（把衣擺紮進褲子的穿法），而偏好故意把下襬放出來。tuck-in 適合沒有肚子的清瘦型，或是精瘦肌肉男的人物角色。另一方面，由於 tuck-in 穿搭的難度較高，反倒很適合不在乎時尚或體型的角色設定。

立領和無領的不同

一般襯衫如右圖，在領圍縫上像是皮帶形狀般的領台，又在領台縫上領片。立領是沒有領片部分，只有領台。而無領則是指領台和領片都沒有，只有領圍的狀態。

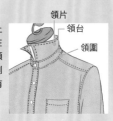

領片
領台
領圍

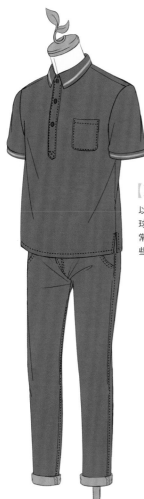

【POLO衫】

以針織質料製成的襯衫。常在網球或高爾夫球等運動時穿搭，也常作為學生制服。畫出袖口帶有些微膨脹的感覺吧！

【無領襯衫】

是完全拿掉衣領的款式。領口開得大會較為女性化，開得小則會偏男性化，

褲子

【五分褲】

長度大概是膝上左右的褲子。根據不同的設計，也有加上皮帶環（belt loop）讓皮帶可以穿過的款式。

皮帶環

又稱腰帶環、褲環或褲耳。是為了讓皮帶穿過而縫在褲子上的環狀部分。

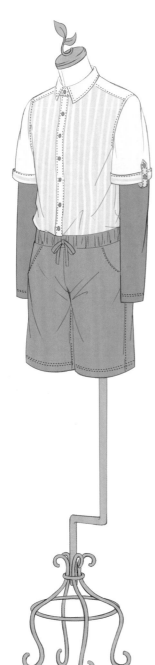

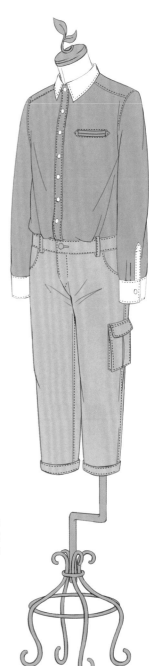

【七分褲】

英文為 cropped pants，取其「裁下一截褲管的褲子」之意，指長度在七分左右的褲子。想要表現出清瘦男性的性感時，也非常適合。

【窄管褲】

英文為skinny pants，又稱緊身褲或煙管褲，是
一款非常貼合身型的褲子。穿在身上時褲襠的鼠
蹊部位會稍微有皺摺聚集。適合骨盆和臀部較
小、雙腳修長的男性。根據皺摺畫法的不同，如
果畫得胖嘟嘟、圓滾滾，會變得有點俗氣。

【工作褲】

英文為cargo pants或painters pants，又
稱作畫家褲。雖然很像牛仔褲，但在大腿
外側的部位附有大大的口袋。非常適合體
格不錯的男性。

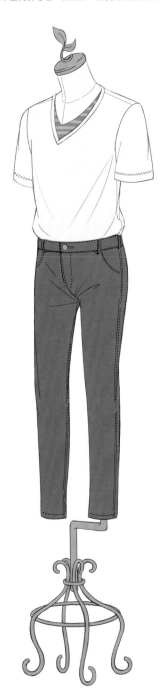

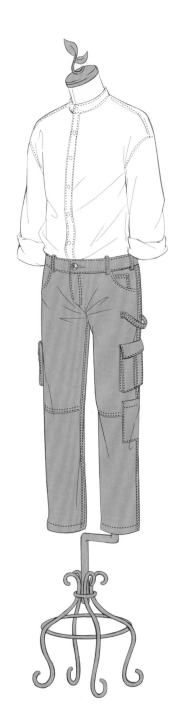

COAT
外套

【軍裝外套】

特徵是在外套上加進軍隊的軍裝元素設
計。軍裝外套近年來的代表性形象是深
綠、帽上的毛皮、腰際的束腰帶、大尺寸
口袋、肩上徽章。因為中心部位是隱藏式
設計的拉鍊，壓扣大概位在距離身體中心
稍微偏右的位置。

【粗毛呢大衣】

英文為 duffle coat，又稱牛角扣大衣，因
為是常用角扣作為鈕扣的大衣款式。要合
上大衣前方時，就將角扣勾住另一邊皮革
製的環狀扣眼。為了不讓前方中心的布料
左右相接，要在左右各留下相同分量的布
料彼此重疊，並將角扣畫在正中心。

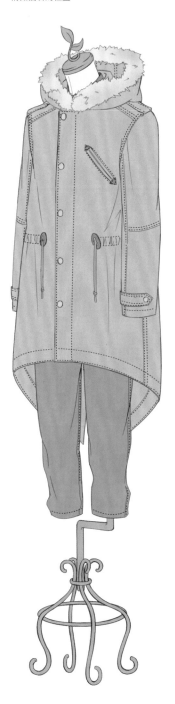

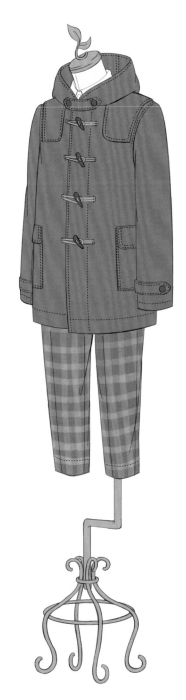

【巴爾瑪肯大衣】

英文為 balmacaan coat、bal collar coat 或 stand fall collar，是如襯衫一般附有衣領的大衣。因為是大衣，所以領口要畫得比襯衫寬大，畫出能稍微看見穿在大衣內的襯衫的樣子。

【短版海軍大衣】

英文為 pea coat，是由海軍外套改良設計而成的款式。特徵是西裝領（可分成上領與下領，上下之間有 V 字切口），如果胸前的開口過低，則鈕扣的位置也會跟著下降，留意整體的平衡來畫吧！

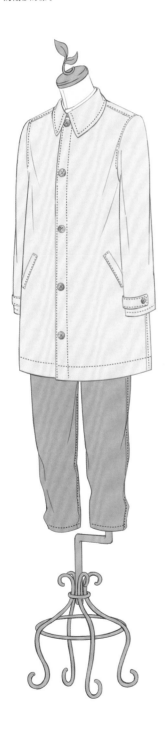

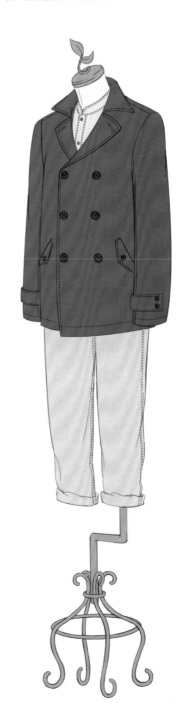

描繪穿著服裝的女性

接下來示範穿著服裝女性的描繪步驟。這裡以P.19的風衣為例，依照草圖→身體線條→細部描繪→清稿→線稿→上色的步驟完成。

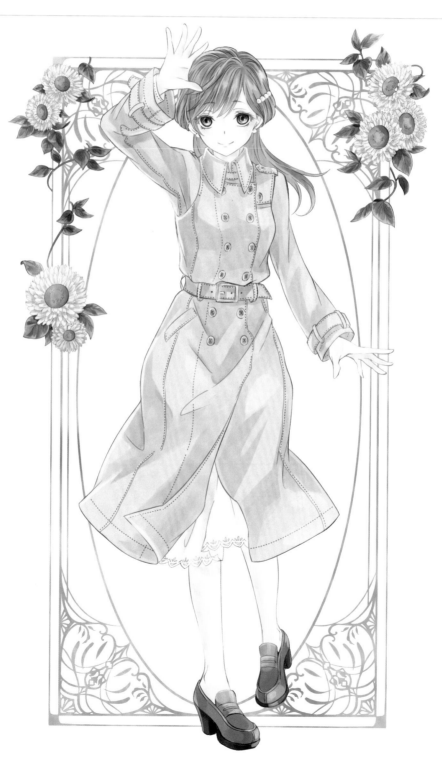

1. 想像身體的線條

決定人物的姿勢，畫出草圖。在胸上圍和臉部的中心線、關節等部分，預先畫出身體線條吧（參考 P.31）！左方的姿勢中，抬肩側的胸部微微上揚。另外，手腕畫在和胯下部位相同高度的位置，整體的平衡感就會變好。

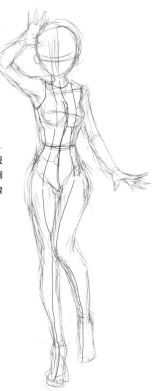

2. 描繪出身體線條

在人物上畫出身體線條。此時將自己的視線高度設定在某處，就不容易出現不協調感。也預先描繪出手臂上抬部分的側腹線條吧！

3. 畫出大衣的基底

畫上身體線條後，以此為基準畫出大衣的基底。從這裡開始畫的時候，要留意衣袖接縫、手臂、或袖口等的立體感，畫出草圖。

視線高度

英文為 eye level，即目光投射過去的高度。先決定好視線要從什麼高度看過去，就更容易設定視線高度。在右圖中，假設要在玻璃杯的各處畫出橫斷面的橢圓形。所謂的視線高度，就是無法在這個玻璃杯上畫出橢圓形的位置，表示此處是自己目光投射過去的高度。對於描繪站姿人物等，視線高度是必要的基本知識。

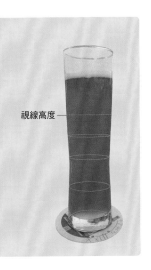

視線高度

4. 開始描繪細節部位

在繫上腰帶部位出現的布料褶皺、衣領、腰帶的扣環等，從重點部份開始細細描繪，並畫出身體中心穿過扣環的樣子。

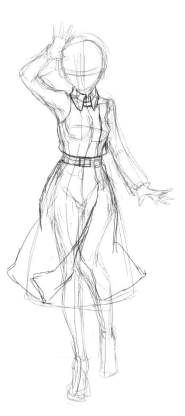

5. 畫出外衣的躍動感

藉由外衣的輕捲、翻揚，帶出吹拂而過的風，或是因自身飛奔向前的躍動感。畫出沒有鈕扣固定的外衣下襬因風輕揚的模樣。

6. 看不見的部分也要畫

這件風衣是雙排扣的款式。這款設計中布料交疊的部分非常多，因此看不見的部分也要先畫上約略的位置線。

風衣前端（完成後不會畫出的部分）約略的位置線。

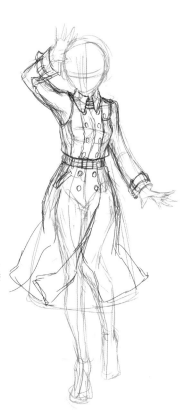

7. 描繪外圍輪廓和細節部位

整理並描繪出外圍的輪廓，並沿著相對位置畫上鈕扣等細節部位，逐一豐富圖繪。

8. 畫出外衣下方的裙裝

外衣下擺設定成輕捲揚起的樣子，因此外衣下方的裙裝也要畫出。此時裙子也要畫出躍動感。

9. 在裙裝畫上蕾絲

本次穿著風衣的女性，是位非常具有女人味的女性。為了傳達出這一點，除了做裙裝打扮之外，還在裙裝下擺畫上蕾絲來呈現。將步驟8.的裙裝線條稍微變化，讓裙裝布料表現出S形的垂墜狀態。

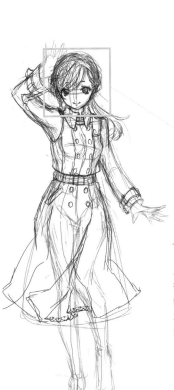

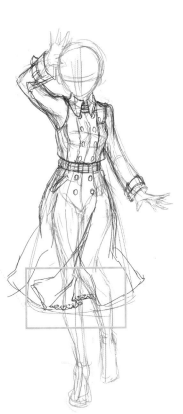

10. 畫出頭部

畫出頭部，並運用頭髮帶出立體感。後方頭髮束起，並讓髮梢微微飄動，更增添了躍動感。長髮的人身著風衣或長大衣等時，將頭髮綁起，會比較容易掌握整體平衡。

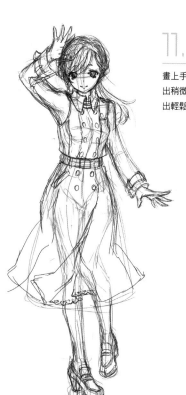

11. 追加手和腳

畫上手和腳。配合可愛的人物角色，刻意畫出稍微內八字的腳。手指尖舒展開來，傳達出輕鬆氣氛。

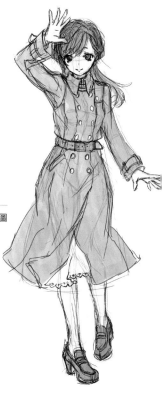

12. 上色

雖然還在草圖階段，先試著上色看看，將圖畫具體呈現出來。

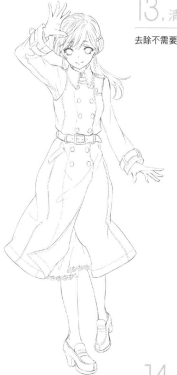

13. 清稿

去除不需要的線條，進行清稿。

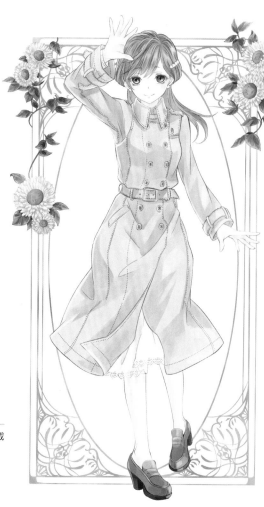

14. 完成

上色後即完成！（製作圖的背景，並合成上去）



描繪穿著服裝的男性

畫出身著率性服裝的男性。人物就像實際穿著衣服、褲裝一般，留意服裝的立體感描繪出來吧！

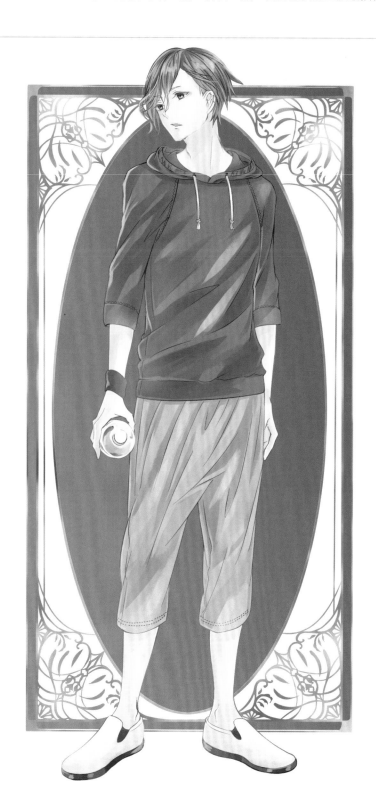

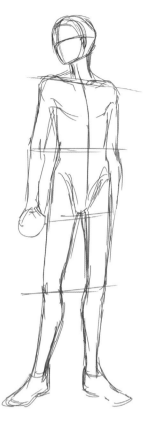

1. 畫出相對位置

左圖是直立不動的男性。不是從正面，而是從正面偏左看過去的角度。先簡單畫上相對位置。只要改變視線角度，並讓身體稍微轉向，就會是非常自然的決勝姿勢。

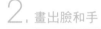

2. 畫出臉和手

透過描繪臉和髮型，決定整體草圖。在這個階段，要先找出手握物品的角度、腰骨、骨骼等。

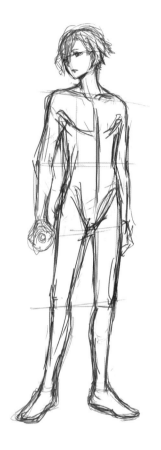

POINT　活用一點透視

像是在描繪柔軟、形狀不明確的衣服時，並不一定要嚴謹地表現出一點透視或遠近法。但如上圖中不是從正面，而是從斜側面注視人物的時候，如果有背景，就應該要畫出透視視角。除了布面之外，在畫包包、鞋子、帽子等的時候，最好也透過透視法來表現。

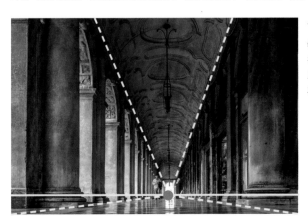

一點透視

物體在眼前看起來較大，越遠看起來就越小。在具有遠近深度的空間中，如果將各處的邊緣用線條連接，所有線條都會集中到一個點。以左邊照片來說就是紅色圓點，稱為「消失點」。

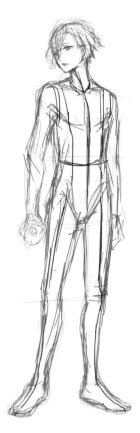

3. 畫出身體線條

畫出服裝的線條。確認好中心線、腰線、側線等。

4. 描繪下半身

讓人物角色穿上哈倫褲（harem pants，又稱飛鼠褲）。哈倫褲的基本特徵是垂墜感。根據不同的設計而變化，一邊想像預先決定好的設計，一邊畫上皺摺。也讓人物穿上鞋子吧！

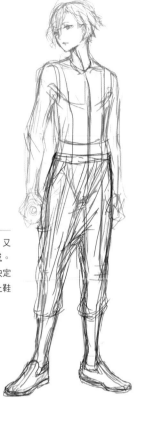

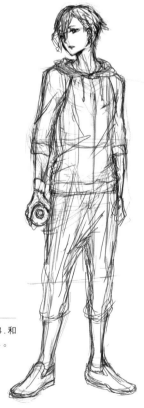

5. 描繪連帽衫

上半身穿上連帽衫，並遮蓋住在步驟4.畫出的褲子圖層，大致描繪出來。這時以中心線和側線為準，注意不要將身體轉向畫得不自然。
※在紙上作畫時，保留在步驟4.畫好的褲子，並在上面畫出連帽衫，清稿時再清除掉不需要的部分。

6. 畫臉的轉向和手

仔細畫臉、頸部和手等。呈現出步驟4.和步驟5.的圖層，並清除掉看不見的部分。

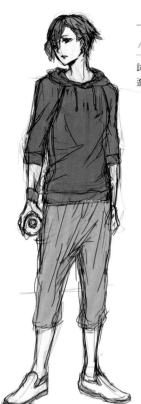

7. 上色

試著大略上色吧！另外，在這個步驟更要進一步清除掉不需要的線條。

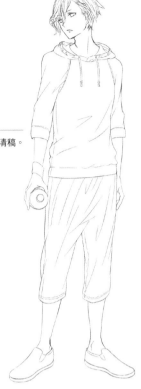

8. 清稿

清除所有不需要的線條，進行清稿。

9. 完成

上色後即完成！（製作繪圖的背景，並合成上去）

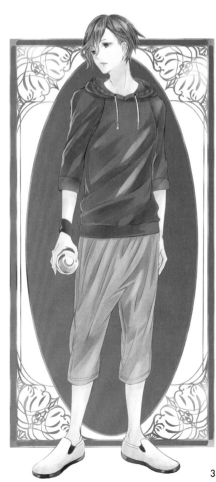

畫出布料加工

在女性裙裝上加工而成的百褶裙。雖然是熟悉的制服款式,其實有各式各樣的加工方法。裙褶褶面的幅度設計從窄到寬,每每隨著流行更迭而變化。

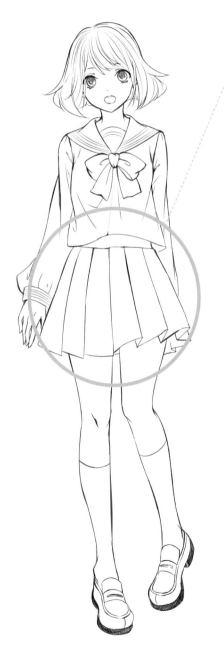

【順褶裙】

朝著相同方向,環繞一整圈摺疊的褶面。是常運用在制服裙裝的款式。

裙褶以相同寬幅朝同一方向平均摺疊的類型。

【箱褶裙】

彼此相對摺疊的褶面。是常運用在傳統設計的裙款。

即使摺疊,摺線也不會彼此重疊。

【風琴褶裙】

彷彿風琴、有如風箱般摺疊的褶裙。是保守風格的裙裝設計中常見的款式。

凸褶線和凹褶線,以相同幅度平均反覆出現的款式。

CHAPTER 2
設計的準備

本章以 CHAPTER 1 的必備基本款為基礎，來試著練習設計必要元素，或是所謂的奇幻系服裝的款式。

女性奇幻系服裝

來學習怎麼畫基本必備的女性奇幻系服裝,以及穿著該服裝的人物角色吧!也可以直接利用這些線稿來練習配色喔!

DRESS
▌禮服

【公主】

符合「公主」印象的緞帶禮服是基本
必備服裝。畫出適合搭配緞帶的布料
垂墜感和碎褶,想像蕾絲材質並描繪
出來吧!

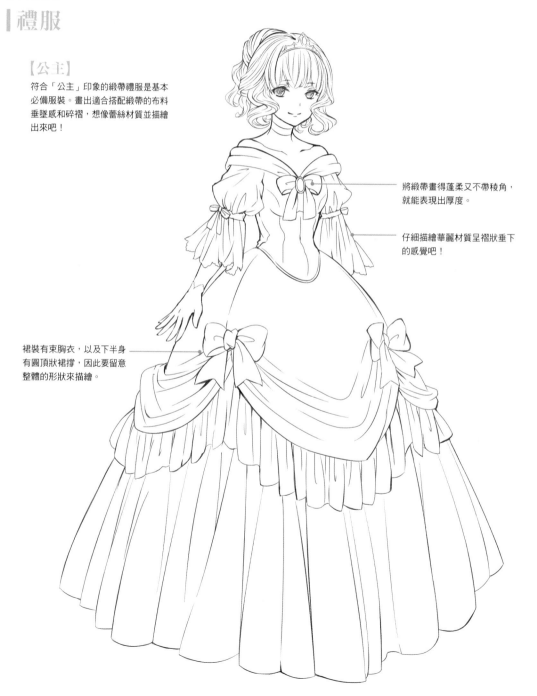

將緞帶畫得蓬柔又不帶稜角,
就能表現出厚度。

仔細描繪華麗材質呈褶狀垂下
的感覺吧!

裙裝有束胸衣,以及下半身
有圓頂狀裙撐,因此要留意
整體的形狀來描繪。

CASUAL DRESS
連身裙

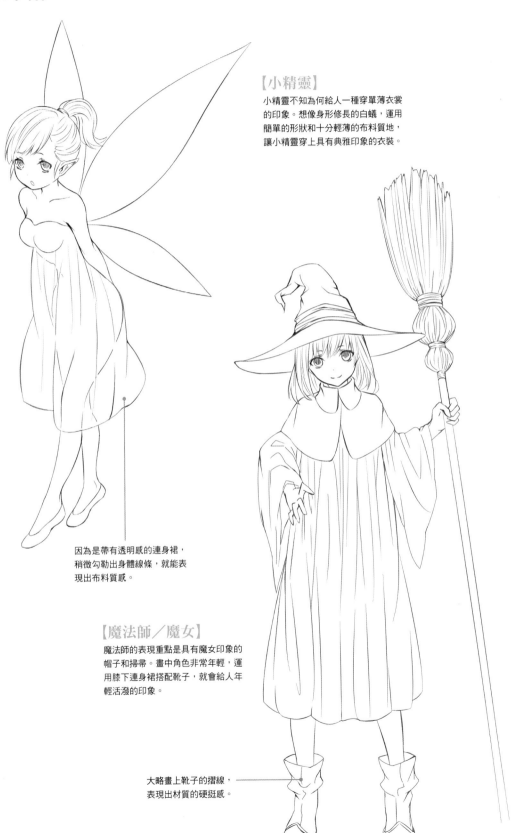

【小精靈】
小精靈不知為何給人一種穿單薄衣裳的印象。想像身形修長的白蟻，運用簡單的形狀和十分輕薄的布料質地，讓小精靈穿上具有典雅印象的衣裝。

因為是帶有透明感的連身裙，稍微勾勒出身體線條，就能表現出布料質感。

【魔法師／魔女】
魔法師的表現重點是具有魔女印象的帽子和掃帚。畫中角色非常年輕，運用膝下連身裙搭配靴子，就會給人年輕活潑的印象。

大略畫上靴子的摺線，表現出材質的硬挺感。

COSTUME
▎服飾

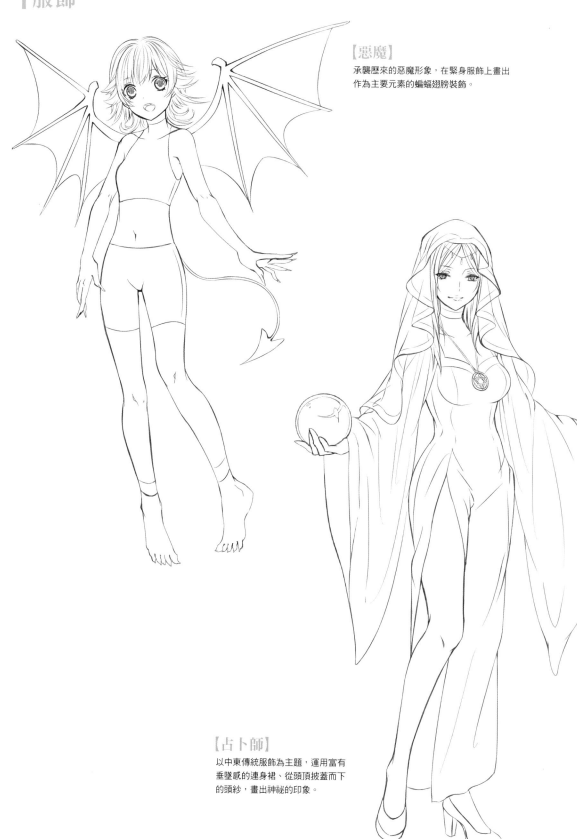

【惡魔】
承襲歷來的惡魔形象，在緊身服飾上畫出
作為主要元素的蝙蝠翅膀裝飾。

【占卜師】
以中東傳統服飾為主題，運用富有
垂墜感的連身裙、從頭頂披蓋而下
的頭紗，畫出神祕的印象。

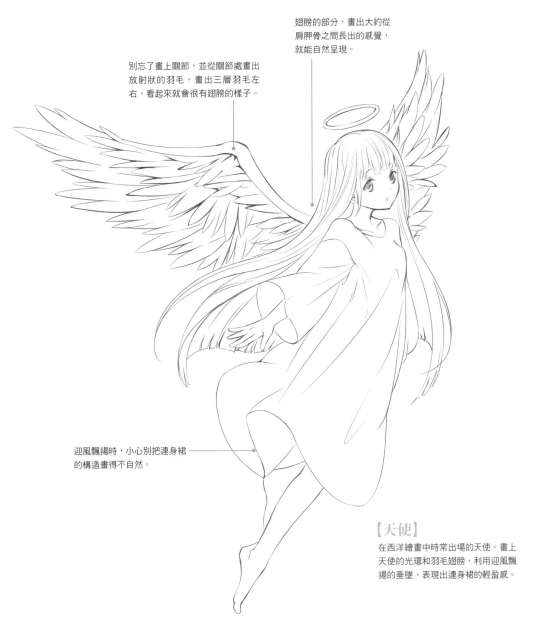

別忘了畫上關節,並從關節處畫出放射狀的羽毛,畫出三層羽毛左右,看起來就會很有翅膀的樣子。

翅膀的部分,畫出大約從肩胛骨之間長出的感覺,就能自然呈現。

迎風飄揚時,小心別把連身裙的構造畫得不自然。

【天使】

在西洋繪畫中時常出場的天使。畫上天使的光環和羽毛翅膀,利用迎風飄揚的垂墜,表現出連身裙的輕盈感。

POINT　參考名畫

描繪基本必備的人物角色時,參考作為基礎的角色原型,也就是參考過去畫家的名畫作品,會帶給你更多的想法和點子。當然,一般都會去美術館,或是翻閱美術書籍鑑賞畫作,但最近利用網路鑑賞美術作品也變得相當容易。

例如美國的大都會藝術博物館,自2017年起提供網路鑑賞作品的服務,實際上可在網上觀看的作品超過37萬件。

大都會藝術博物館的網站頁面。

男性奇幻系服裝

這裡將挑選出男性奇幻系服裝的代表性角色來進行介紹，並以遊戲或小說中的人物為中心。

COSTUME
▌服飾

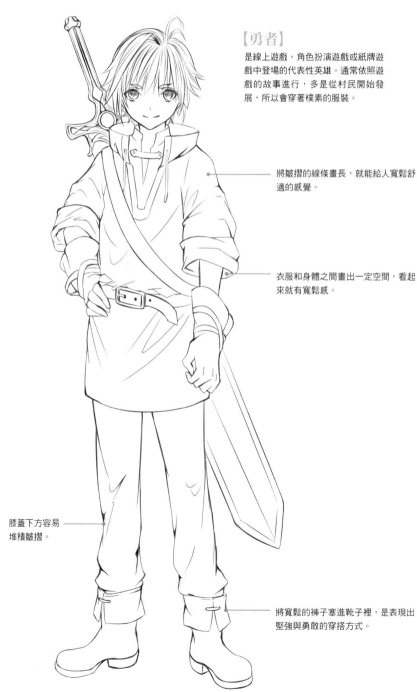

【勇者】

是線上遊戲、角色扮演遊戲或紙牌遊戲中登場的代表性英雄。通常依照遊戲的故事進行，多是從村民開始發展，所以會穿著樸素的服裝。

將皺摺的線條畫長，就能給人寬鬆舒適的感覺。

衣服和身體之間畫出一定空間，看起來就有寬鬆感。

膝蓋下方容易堆積皺摺。

將寬鬆的褲子塞進靴子裡，是表現出堅強與勇敢的穿搭方式。

【偵探】
正式成套搭配的茶色西裝上，披上帶
斗篷的風衣外套，並拿著煙斗。在翻
拍成電影的「夏洛克福爾摩斯」系列
中，有一款無袖斗篷大衣（inverness
coat），成為經典的偵探形象。

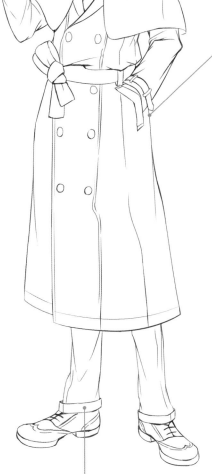

表現出由於手插口袋而產生的膨脹感，
扣上鈕扣而聚集的皺摺等，想像缺乏伸
縮性的硬版材質，將它傳達出來吧！

褲腳有反摺設計的褲子上，如果堆積了過
多皺摺，看起來會顯得土里土氣，所以只
要在踝關節下方的位置畫上皺摺就可以。

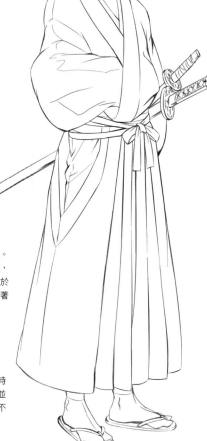

對武士而言，武士刀是必備的單品。
因為根據時代、流派或地域的不同，
武士刀的形狀也會改變，所以在基於
歷史人物設定角色的情況下，要試著
從時代設定開始構思。

【武士】
如果作畫沒有要確切反映出特定時
代，就依既定印象畫出穿日式袴裝並
佩戴武士刀的樣子。武士通常腳上不
穿襪子，是赤腳穿草鞋的形象。

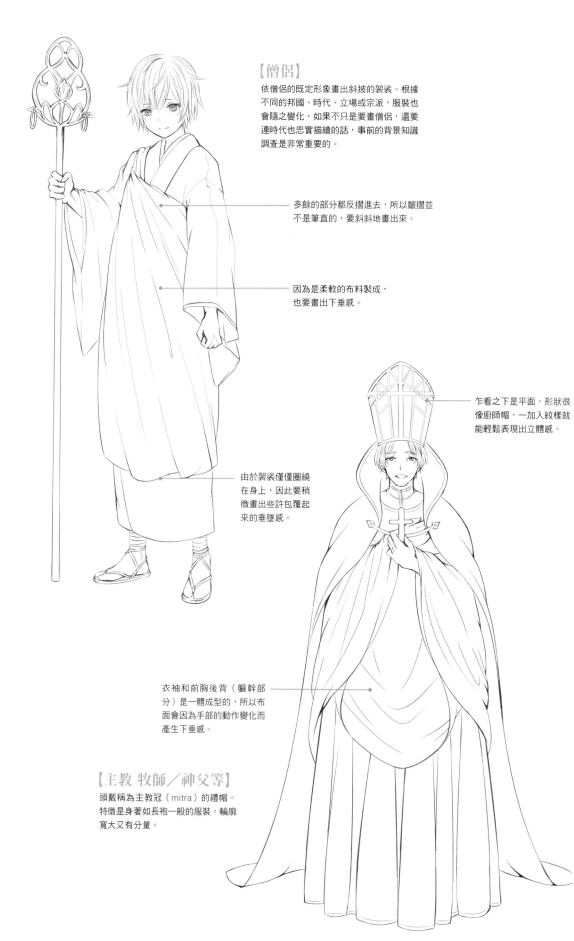

【僧侶】

依僧侶的既定形象畫出斜披的袈裟。根據不同的邦國、時代、立場或宗派，服裝也會隨之變化，如果不只是要畫僧侶，還要連時代也忠實描繪的話，事前的背景知識調查是非常重要的。

多餘的部分都反摺進去，所以皺摺並不是筆直的，要斜斜地畫出來。

因為是柔軟的布料製成，也要畫出下垂感。

乍看之下是平面，形狀很像廚師帽，一加入紋樣就能輕鬆表現出立體感。

由於袈裟僅僅圍繞在身上，因此要稍微畫出些許包覆起來的垂墜感。

衣袖和前胸後背（軀幹部分）是一體成型的，所以布面會因為手部的動作變化而產生下垂感。

【主教 牧師／神父等】

頭戴稱為主教冠（mitra）的禮帽。特徵是身著如長袍一般的服裝，輪廓寬大又有分量。

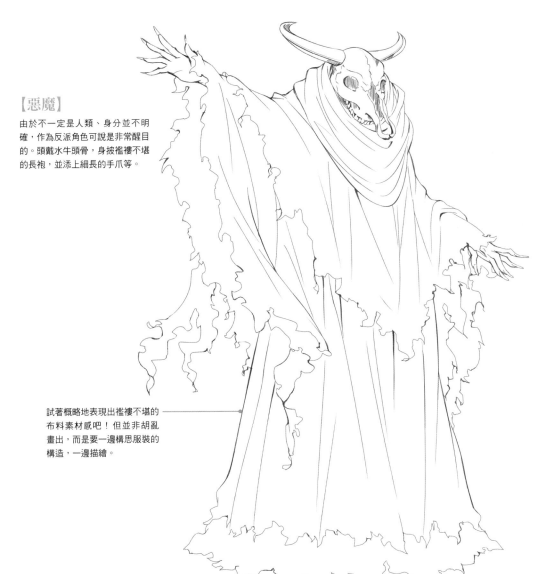

【惡魔】

由於不一定是人類、身分並不明確，作為反派角色可說是非常醒目的。頭戴水牛頭骨，身披襤褸不堪的長袍，並添上細長的手爪等。

試著概略地表現出襤褸不堪的布料素材感吧！但並非胡亂畫出，而是要一邊構思服裝的構造，一邊描繪。

POINT　收集小道具的靈感

在畫原創圖時，添加在人物角色身上的小道具，也必須要自行設計。由於服裝質地柔軟，將柔軟的感覺表現出來即可。不過，像是右邊的書籍插圖等沒有畫出透視感就會顯得不協調的物件，則需要紮實的繪畫功力。

另外，尋找小道具靈感的方法也和服裝相同，如果平時就留意各種文化的織品設計或紋飾設計等，一有機會看見就事先準備，在描繪設計圖飾時就能自然描繪出來。

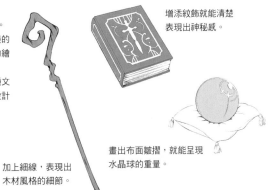

增添紋飾就能清楚表現出神秘感。

加上細線，表現出木材風格的細節。

畫出布面皺摺，就能呈現水晶球的重量。

CHAPTER2

布料的變化

以服裝設計來說，在質料、顏色、輪廓等外型之外，布料的加工處理、皺摺、曲墜等變化也是重要的要素。這裡將針對有代表性的布料變化進行解說。

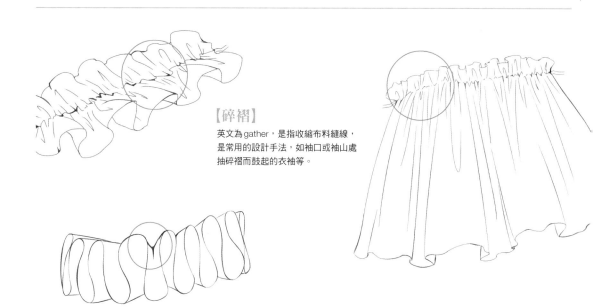

【碎褶】

英文為 gather，是指收縮布料縫線，是常用的設計手法，如袖口或袖山處抽碎褶而鼓起的衣袖等。

【荷葉邊／摺邊】

英文為 frill，將細長布條縮縫而成的裝飾，是裙擺或衣袖等處常見的設計。

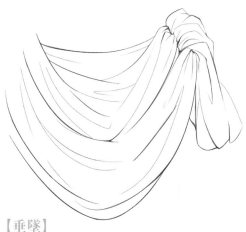

【垂墜】

英文為 drape，指布料自然的懸垂感。在所有文化的民俗服飾中，都常見到刻意表現出這種懸垂感的服飾設計。

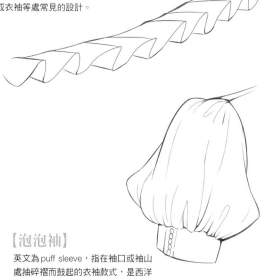

【泡泡袖】

英文為 puff sleeve，指在袖口或袖山處抽碎褶而鼓起的衣袖款式，是西洋服裝中常見的設計。上方的碎褶皺摺和自下方而起的碎褶皺摺，彼此並不相互連接。

46

FABRIC LACE
蕾絲

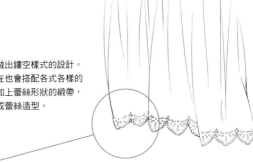

【蕾絲】
多是在輕薄布料上做出鏤空樣式的設計。
原本是編織品，現在也會搭配各式各樣的
設計。在布的邊緣加上蕾絲形狀的緞帶，
布面邊緣就馬上變成蕾絲造型。

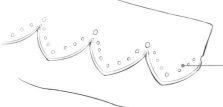

只是畫出間隔相等的圓
孔，也能做成一種蕾絲
設計。

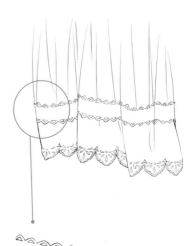

以變形的植物為元素加以設計，就會是蕾絲
的樣子。

上下兩排的三角形布邊，畫出頂端與
底端的位置彼此相對並對齊，精準度
也會提升。

PARTS OF CLOTHES
裝飾

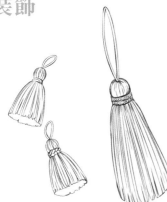

【流蘇穗】
英文為 tassel，是一種房間裝飾，將
線材如掃帚一般束起而成。最近常用
作雜貨或窗簾的綁帶裝飾，也常運用
在服裝細部的裝飾。

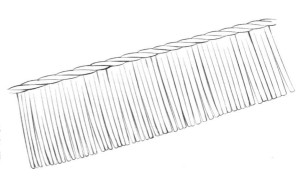

【流蘇邊】
英文為 fringe，是一種房間裝飾，也
是接縫在圍巾或披肩邊緣的裝飾，常
運用在軍裝上。將線材的前端畫得稍
圓，更能畫出流蘇邊的感覺。

將基本必備款設計成奇幻系服裝

要對原創服裝進行調整搭配，就以基本必備款為草案，再加以調整和搭配就沒問題！這裡將介紹服裝調配中，避免產生不協調感的設計訣竅。

變化女性化服裝

以女性化又印象清秀的基本必備款來調整搭配。例如，可藉色彩搭配得到靈感，畫成女性冒險家。

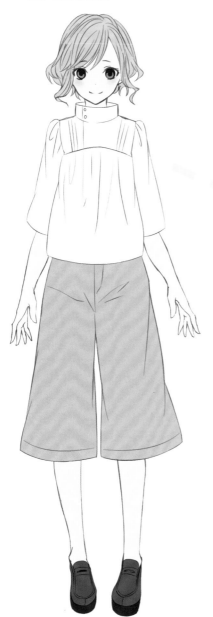

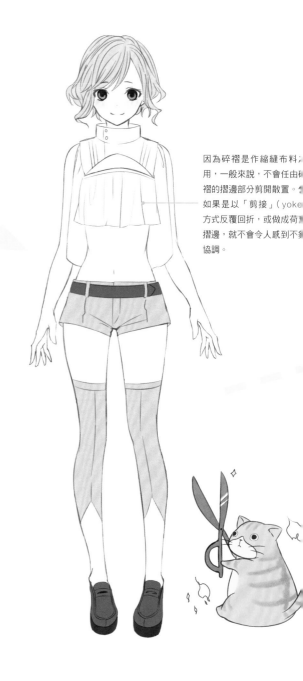

因為碎褶是作縮縫布料之用，一般來說，不會任由碎褶的摺邊部分剪開散置。如果是以「剪接」（yoke）方式反覆回折，或做成荷葉摺邊，就不會令人感到不夠協調。

設計要合乎實際

設計成即使作為真實服裝也完全能夠成
立的樣子，就不會產生不協調感。

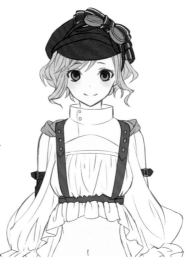

變化小道具

想要更加強化奇幻要素時，也可以添
加小道具。

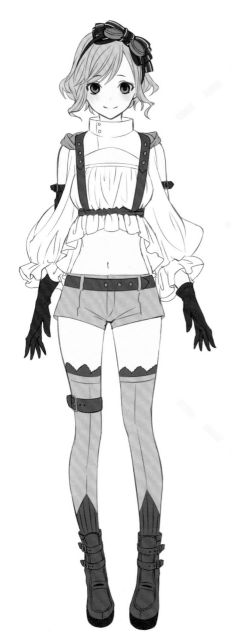

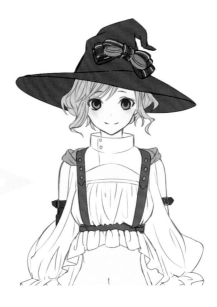

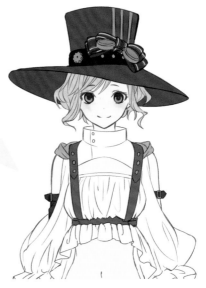

穿搭和設計

在設計服裝之前,要先掌握穿著和搭配。只是穿搭稍微變化,呈現出來的氣氛也會截然不同。試著確認不同的穿搭方式和繪製奇幻系服裝的重點吧!

UNIFORM
▍制服

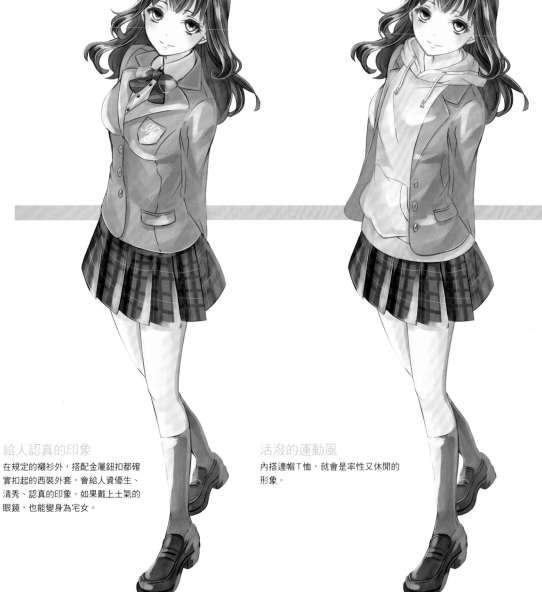

給人認真的印象

在規定的襯衫外,搭配金屬鈕扣都確實扣起的西裝外套,會給人資優生、清秀、認真的印象。如果戴上土氣的眼鏡,也能變身為宅女。

活潑的運動風

內搭連帽T恤,就會是率性又休閒的形象。

女孩風的穿搭

打開襯衫胸前的鈕扣並露出項鍊，針
織外套也選擇單一尺寸的款式，刻意
營造出寬鬆感。

奇幻系的設計

在上半身的西裝外套或背心添加軍隊
風、金色邊飾。僅僅在衣袖加上荷葉
摺邊，就能呈現出奇幻感，是真實學
校裡不存在的要素。

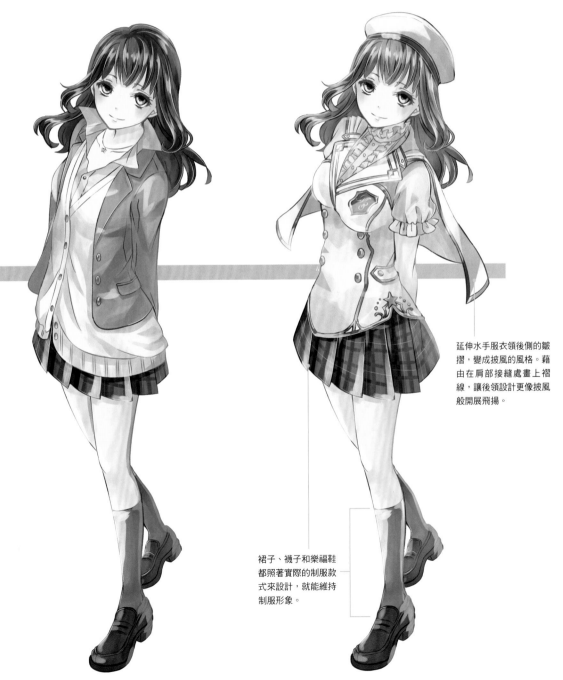

延伸水手服衣領後側的皺
摺，變成披風的風格。藉
由在肩部接縫處畫上褶
線，讓後領設計更像披風
般開展飛揚。

裙子、襪子和樂福鞋
都照著實際的制服款
式來設計，就能維持
制服形象。

給人認真的印象

鈕扣全部扣起，戴上眼鏡，領帶也確實地繫在衣領處，給人嚴謹正經的印象。

隨意散漫的穿搭

胸前的鈕扣打開到第2顆左右，領帶也是任其鬆垮垮地掛著。襯衫雖然紮進褲子裡，卻刻意稍微扯得鬆鬆鼓鼓的。

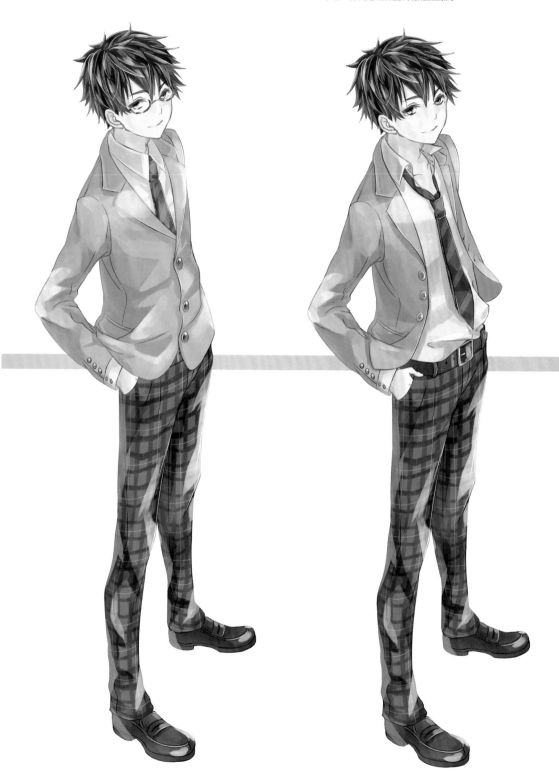

率性不羈的穿搭

在襯衫裡搭配有色T恤，就能展現休閒感。襯衫拉出，戴上項鍊等飾品，塑造出率性不羈的感覺。

奇幻系的設計

試著讓人物穿上布質邊飾和鈕扣都是金屬色的軍裝風格大衣，並在肩飾處加上流蘇邊。

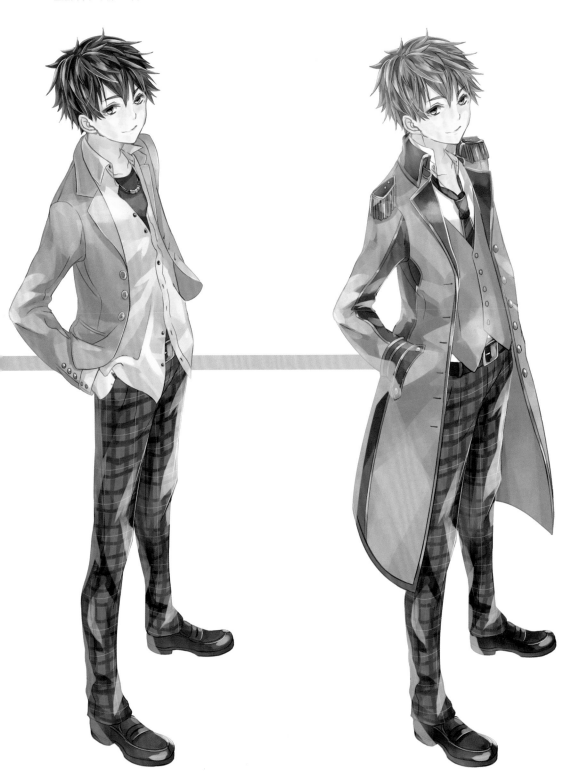

搭配服裝的髮型

在繪圖時，從小道具到髮型，整體造型都必須要加以設計和搭配。要獲得關於髮型的靈感與想法，方法也和服裝相同。試著設計出與描繪出來的服裝和世界觀能相互搭配的髮型吧！

HAIR ARRANGE
女性的髮型

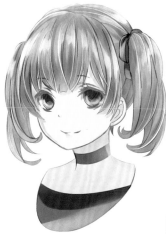

內捲雙馬尾
和外翻的羽毛形狀相反，因為髮梢內捲，會給人懂事清秀的印象，很合適認真嚴謹的角色。

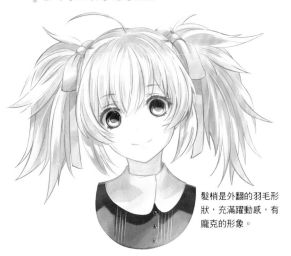

中長直髮
髮梢的長短參差，使用越往髮梢、髮量越輕減的蓬鬆式剪法，會給人蓬鬆輕盈的印象。

披垂風螺旋捲髮
螺旋捲髮的位置低，看起來會顯得稚氣。螺旋捲髮的螺旋直徑大，則會給人華麗的印象。

髮梢是外翻的羽毛形狀，充滿躍動感，有龐克的形象。

外翻雙馬尾
將給人輕快印象的金髮分邊綁起，選用適合色調的配色緞帶，既不會有太強烈的個人風格，又能標示出繪圖重點。

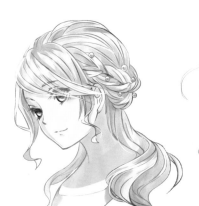

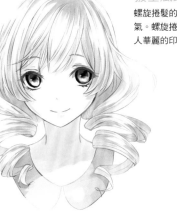

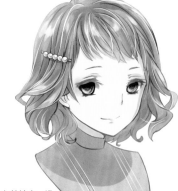

編髮造型
依照希臘神話或雕刻作品等形象，編織柔和的波浪髮型。再以珍珠綴飾，非常適合搭配禮服和連身裙。

鮑伯捲髮
和服裝相同，髮型款式也有其輪廓，燙捲令髮型形成向下開展的A字線條。

MODERN JAPANESE HAIRSTYLE
和風原創髮型

狼剪髮造型
英文為 wolf cut，不只是瀏海，兩側的頭髮也是越往上越短的高層次剪髮，塑造出摩登氣氛。

將髮梢畫成直線剪裁，就能給人和風印象。

將前方垂下的髮絲束攏，就營造出和風氣氛。

和風瀏海
前瀏海和兩側瀏海都一鼓作氣剪齊，對稱的模樣給人一種新穎的印象。黑髮也要下功夫描繪，避免一絡絡的髮束感過於厚重。

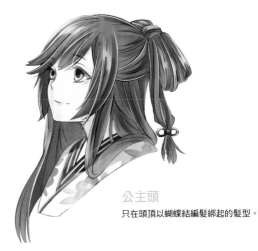

丸子頭
讓瀏海稍微垂散下來，打造出時尚氣氛。頭髮分線錯落、不對稱的安排是重點。

公主頭
只在頭頂以蝴蝶結編髮綁起的髮型。

花魁風
原本就是和風風格，再畫上緞帶等綴飾，就能營造出現代感。髮色也無須拘泥於既定觀念，選用能表現出繪畫整體世界觀的顏色。

頭髮中分，令人感覺文靜端莊。

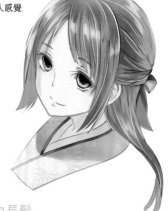

中長髮
描繪黑髮或自然的棕褐髮色時，在反射光澤中添上和服等的配色，不會顯得厚重，還能呈現出透明感。

短鮑伯頭

配合眼睛的顏色添加反射光澤，就能畫出透明感。畫上漸層交錯的頭髮分線，將整體髮型定型。

公主頭

為了表現出分開綁起的頭髮，將髮束前端綁起的髮量畫得較多，令人感到率性。

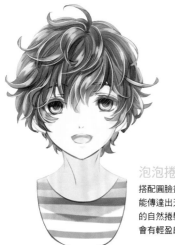

層次鮑伯短髮

頭頂長出的頭髮畫得長一點，後頸長出的頭髮則畫短一點，給人時尚的印象。長及雙眼的瀏海，呈現出慵懶倦怠的感覺。

泡泡捲香菇頭

搭配圓臉畫出波浪狀的自然捲髮，就能傳達出天真無邪的稚氣感。波浪狀的自然捲髮任由其不規則散亂著，就會有輕盈感。

後側剃短的長瀏海短髮

頭髮分線錯落，呈現不對稱的剪髮造型。瀏海長至足以遮蓋雙眼的程度，但後頸則是短得近乎剃光，營造出長短對比的俐落感，給人時尚的印象。

漫不經心的髮型

男性將頭髮在頭頂簡單綁起，也能表現出日常的隨性感。兩側羽毛狀的髮梢，也是一種親和力的表現。

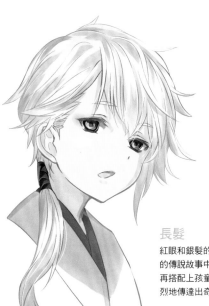

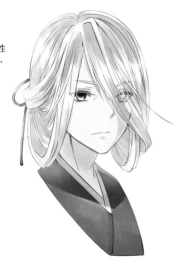

長髮

長髮的髮色畫成暖色系，會給人女性化的印象。如果畫在男性角色圖上，則會給人中性的印象。

長髮

紅眼和銀髮的組合，就像是在某地區的傳說故事中登場的虛構動物。如果再搭配上孩童的人物設定，就能更強烈地傳達出奇幻的感覺。

刺蝟鮑伯短髮

如刺蝟般刺刺尖尖突起的髮束或髮梢，彷彿是出現在少年週刊裡的人物角色。可以清楚表現出男性粗硬的髮質。

後梳油頭

使用頭髮造型品固定工整，給人冷酷的印象。

公主頭

是長髮，但髮梢剪齊而不凌亂，呈現凜然的威儀印象。

後梳綁起

讓綁起的髮束前端有一些變形的感覺，就能表現出活潑的感覺。

小道具的設計

這裡將針對飾品等項目的設計，各舉一例進行解說。考慮如何搭配時，運用的素材如果能與整體概念
或人物角色相互配合，就可以輕鬆完成。

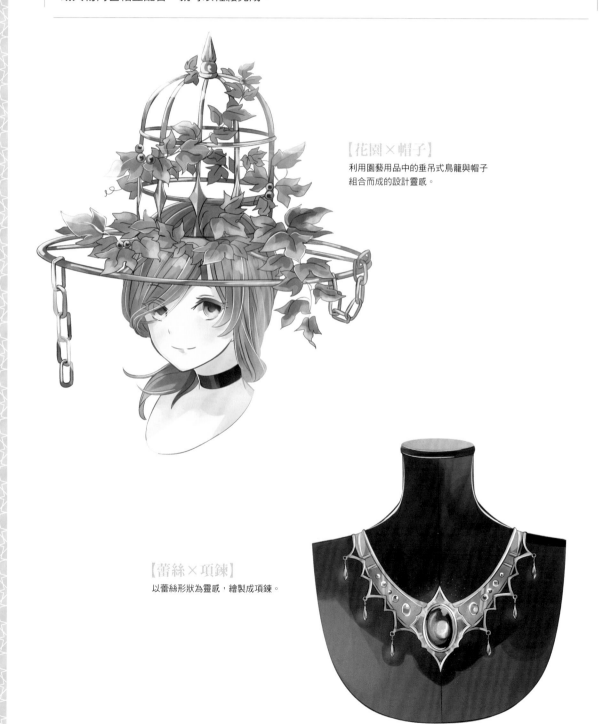

【花園×帽子】
利用園藝用品中的垂吊式鳥籠與帽子
組合而成的設計靈感。

【蕾絲×項鍊】
以蕾絲形狀為靈感，繪製成項鍊。

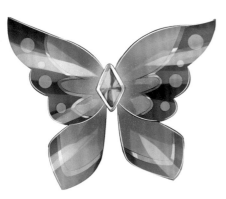

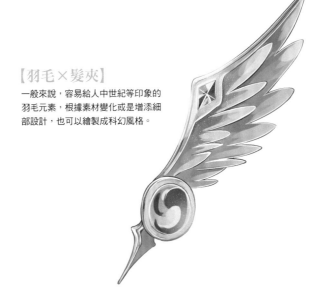

【羽毛×髮夾】

一般來說，容易給人中世紀等印象的
羽毛元素，根據素材變化或是增添細
部設計，也可以繪製成科幻風格。

【蝴蝶×蝴蝶領結】

運用硬質素材和耀眼石材，讓自然系
元素的蝴蝶呈現出高級感的設計。

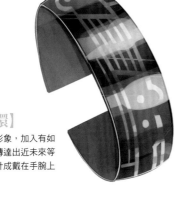

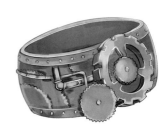

【螺絲釘×戒指】

集合螺絲釘等工業用品製成戒指，
帶有蒸氣龐克的味道。

【電路板×手環】

運用電子電路穿梭的形象，加入有如
電路板一般的花紋，傳達出近未來等
風格的科幻表現，設計成戴在手腕上
的物件。

【中華×胸針】

運用八角形和流蘇穗，運用中華風設
計而成的飾品。加上陰陽八卦的圖
樣，會更有中華風格。

【名流×制服蝴蝶領結】

設定為名流人士就讀的學校，基於這個
印象而設計的制服蝴蝶領結。藉著線條
和徽章的搭配，給人制服的印象。

思考配色

不僅是服飾本身的設計，配色也是左右角色印象的一個重要因素。對設計很滿意，卻總覺得有哪裡難以接受時，不妨試著在配色上做些變化。

色彩印象會因作畫者的感受而異

一般來說，寒色系會給人冷靜沈著的印象，暖色系則有熱情、溫暖的印象。由於色彩要搭配穿著服飾的角色，如個性、容貌、體格等要素，因此角色的形象色彩該如何搭配，並沒有正確答案。不同的作畫者各有不同感受，也有各式各樣的配色組合。反覆調整色彩搭配，運用自己所思所繪的色彩搭配，塑造出人物角色的形象，直到能夠接受為止，是非常重要的。

另外，配色不只是服裝而已，如下方圖所示，髮色也會大大地改變印象。在思考配色時，最好配合服裝設計，掌握整體造型來搭配。

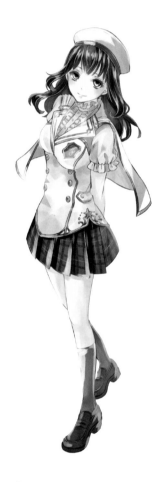 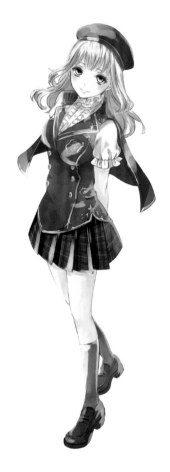 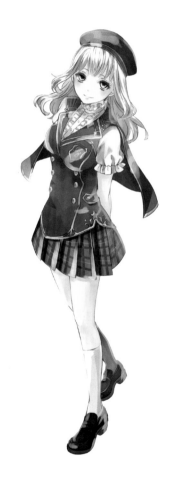

【藍、水藍】

資優生般清秀的印象配色。因為是資優生，所以髮色是黑色。清秀→清澈→藍色系等，打造出具有清爽感的色彩形象。

【紅】

千金小姐風格學生的印象配色。打造出千金小姐→金髮→英國學院風的形象。

【黑】

帶有神祕感學生的印象配色。神祕感→超自然社團→魔法→魔法師→黑色的色彩形象。

CHAPTER 3
構思服裝

本章將從奇幻系服裝的草圖製作開始，個別解說角色繪製過程，一點一滴逐步調整直到完稿。為了將想像中的形象落實成具體的設計，請試著進行各式各樣的摸索和嘗試吧！

CHAPTER3

認識服裝設計的構思流程

這裡將逐一解說眾多角色的服裝設計構思流程，可以當作設計服裝的方法之一，請參考看看。

從角色開始構思服裝

設計服裝時，天馬行空地想像是非常重要的。或許也有人是從服裝開始設計，但從角色設定開始構思，設計起來會更加容易。本章會說明從角色設定到服裝設計的流程。要思考的步驟大致有「舞台背景」、「人物形象」、「服裝設計」，三個步驟的順序前後對調也沒關係。
這裡會就職業相同，但年齡、性別都不同的角色進行解說。

STEP1

背景設定

思考角色背景 ---------------------------------- 從故事著手，構思想要畫什麼樣的圖，想像並決定細節部分，
▶ P.82　　　　　　　　　　　　　　　　　　如國家、時代等。如果決定了街道規模、階級、角色的生活背景等，則服裝該是什麼素材、什麼樣的設計，也能自然而然確定下來。

STEP2

構思人物形象

思考年齡和個性 ---------------------------------- 試著針對想繪製的角色，具體想像出其豐富的個性、體格、動
▶ P.64～　　　　　　　　　　　　　　　　　作或表情吧！要繪製多名角色時，就在自己心裡先決定一個人物作為主角，再讓另一位個性等要素都相反的角色登場，也是一種方法。

STEP3

設計服裝

思考適合角色的服裝 ---------------------------------- 要設計服裝時，先將角色的背景、氣質、體格等外觀都具體確
▶ P.70～　　　　　　　　　　　　　　　　　定下來，再思考適合的服裝。在服裝設計方面，一一畫出素材印象、配色、輪廓和細部等。

登場人物

畫出討伐部隊中的各個角色。至於部隊制服，則運用軍裝作為設計基礎。先將關鍵物件「時鐘的針」設定出來，並以此為主要元素，架構出裝飾的主軸，再進行設計。

角色1　年輕女性

冷酷美麗的女子，好勝心強，十分擅長運用身體能力。既活潑又開朗的女英雄，不喜歡和別人一樣，是自行其道的類型。

角色2　成年女性

冷靜高雅，會平等對待所有人的類型。工作謹慎，舉止優美，是完全看不出私生活的類型。

色4　少女

發開朗、表情豐富的子，喜歡可愛的事，是甜食愛好者。

角色3　中年男性

因為是資深老手，不太會慌張或焦躁。身形清瘦，難以預測又無法捉摸，帶著一張撲克臉。

角色5　少年

雖然還是小孩，卻有冷酷、達觀的部分。身材纖瘦、膚色白皙。

角色6　青年

喜愛重型機車等交通工具，不擅長麻煩瑣碎的事情。是對事物懷抱熱情的類型，精瘦的肌肉男。

繪製服裝的設計草圖

以軍裝為基礎,著手構思設計草圖。將各角色的個性或喜好等,在想像得到的範圍內都繪製出來,就能設計出適合角色的服裝。

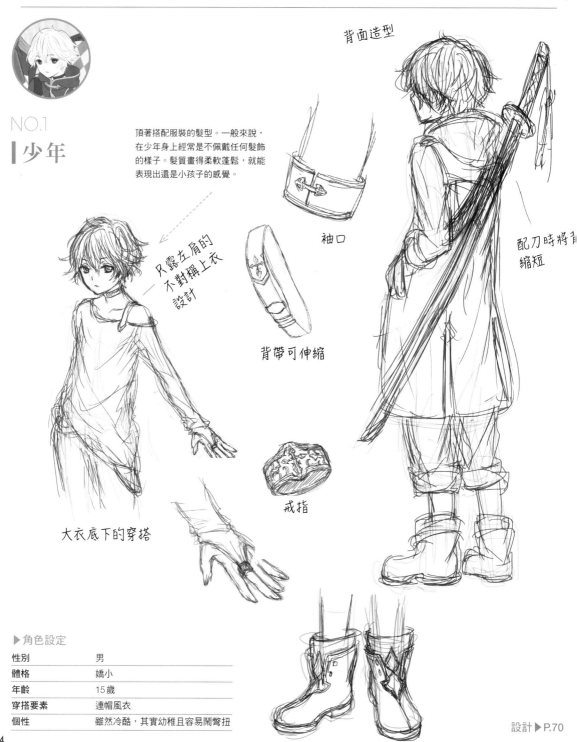

NO.1
少年

頂著搭配服裝的髮型。一般來說,在少年身上經常是不佩戴任何髮飾的樣子。髮質畫得柔軟蓬鬆,就能表現出還是小孩子的感覺。

背面造型

袖口

配刀時將背縮短

只露左肩的不對稱上衣設計

背帶可伸縮

戒指

大衣底下的穿搭

▶角色設定

性別	男
體格	嬌小
年齡	15歲
穿搭要素	連帽風衣
個性	雖然冷酷,其實幼稚且容易鬧彆扭

設計 ▶ P.70

NO.2
少女

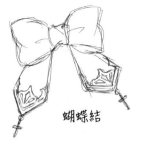

蝴蝶結

如果是可以看出整體服裝的設計傾向，就在草圖階段畫上細部設計加以驗證，會更容易完成形象塑造。

喜歡吃馬卡龍

小包包裡面是零食

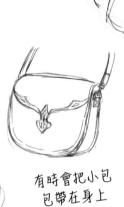

有時會把小包包帶在身上

服裝的整體造型會改變視覺印象，鞋子、帽子、髮型等能塑造出形象的部分，也要事先畫好草圖。

大衣底下的穿搭

鞋子的放大圖

▶角色設定

性別	女
體格	嬌小
年齡	12歲
穿搭要素	蘿莉塔風格
個性	有千金小姐的氣質，開朗有朝氣

設計 ▶ P.72

NO.3
青年

積極自信，畫出帶有剛強印象的
髮質，以及具直線感的髮型。

和女性相比，在服裝輪廓上可
以做造型的部分較少，所以藉
每一個細部設計來塑造印象。

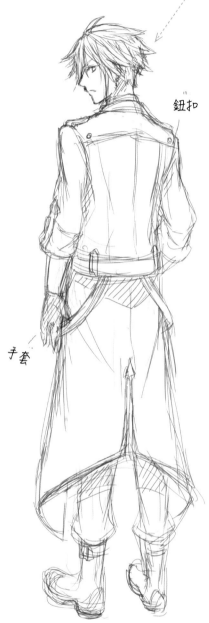

鈕扣

袖口的反摺扣帶

皮帶的放大圖

附口袋

手套

夾克外套下
是一件襯衫

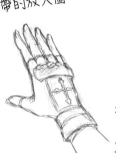

格鬥手套
平常是黑色手套，
戰鬥時會變形

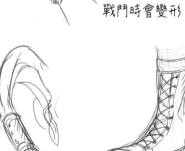

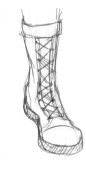

背面

銀製的耳骨夾
單耳示意圖（右）

▶角色設定

性別	男
體格	中等
年齡	23歲
穿搭要素	重機騎士風
個性	喜歡重型機車，有大哥氣質，也有點熱情過頭的地方

設計 ▶ P.74

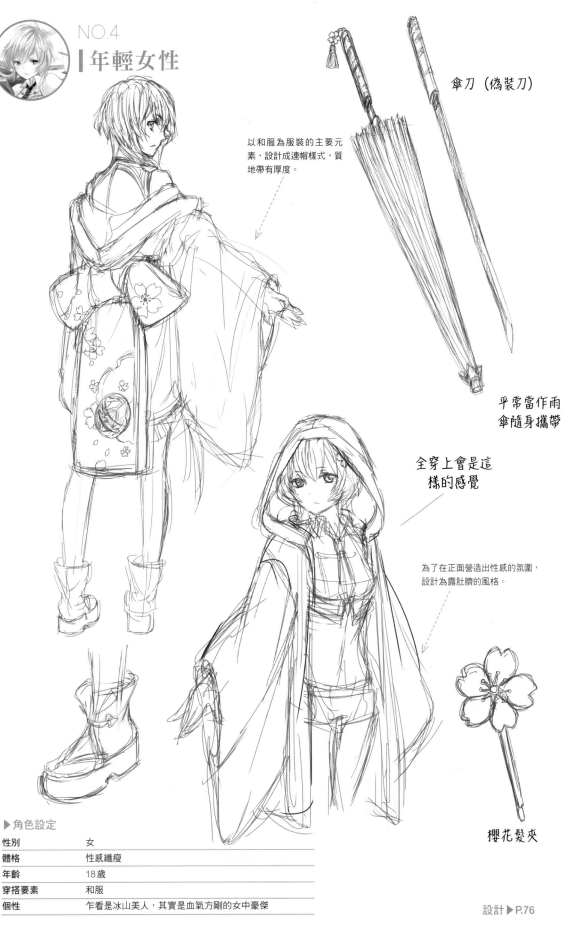

NO.4 年輕女性

以和服為服裝的主要元素，設計成連帽樣式，質地帶有厚度。

傘刀（偽裝刀）

平常當作雨傘隨身攜帶

全穿上會是這樣的感覺

為了在正面營造出性感的氛圍，設計為露肚臍的風格。

櫻花髮夾

▶角色設定

性別	女
體格	性感纖瘦
年齡	18歲
穿搭要素	和服
個性	乍看是冰山美人，其實是血氣方剛的女中豪傑

設計 ▶ P.76

中年男性

衣領放大

雖然在完成圖中看不見，但因為細部也有設計，所以也容易設計背面造型。

後梳油頭能給人有一定年齡的印象。

披肩的設計

老菸槍的必備單品

鈕扣：6個
線條：3條

背面

靴子：簡單的工程師靴

大衣底下內搭西裝版型的吊帶背心

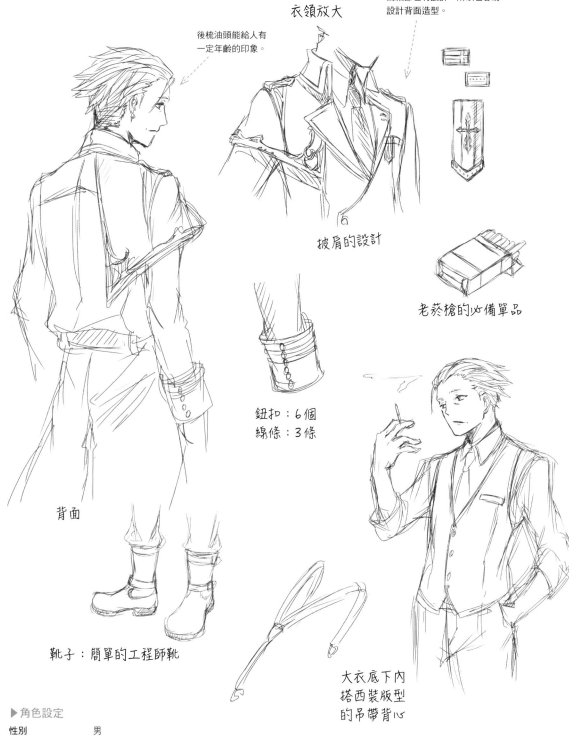

▶角色設定

性別	男
體格	清瘦高䠀
年齡	45至50歲之間
穿搭要素	大衣
個性	看起來無精打采，其實工作都能確實完成。擅長照顧人，是大家的司令官

設計 ▶ P.78

NO.6

成年女性

針對服裝的部分小道具進行設計。尤其是直接穿戴在身上的飾品、帽子、手套等，較容易顯露角色個性的單品。

蝴蝶結緞帶像是從斜後方出現一樣別在帽子上

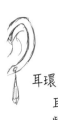

耳環

耳環上懸掛紫色的寶石

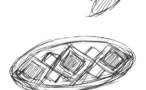

帽子

髮夾
主要元素是菱形
附黑色寶石

背面的髮型

背面造型

領帶夾

鞋子　5公分高的鞋跟

大衣外套下
長版設計的罩衫上衣

兩側開岔

越往袖口直徑越寬的

喇叭袖

▶角色設定

性別	女
體格	中等
年齡	35至50歲之間
穿搭要素	沒有特別的要素
個性	溫柔，是道地的巴黎女子，紅茶愛好者

設計 ▶ P.80

服裝設計

以軍裝為基礎來設計服裝。再以這些服裝為基礎，搭配每個角色的形象單品，展現出人物個性。

NO.1
少年

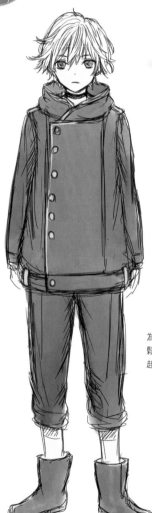

為了要表現出 oversize 的寬鬆感，將過長的褲管向上捲起，變成七分褲長。

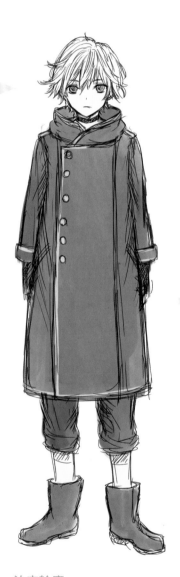

思考細項
夾克外套，從將軍裝基調的衣領變化為連帽款式開始畫起。褲子則設計成能表現出少年感的中長版，並決定穿上短靴。

決定輪廓
考慮到整體平衡，將外套換成大衣，並將長度延伸至及膝，來決定整體輪廓。

留意穿搭時，斜肩背著的背帶位置正好和衣領重疊。如果密切貼合，就會偏離隊員的形象。

服裝布料邊緣的設計，添上軍隊印象裝飾。

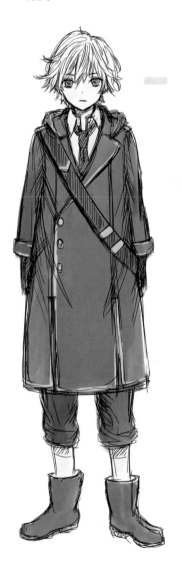

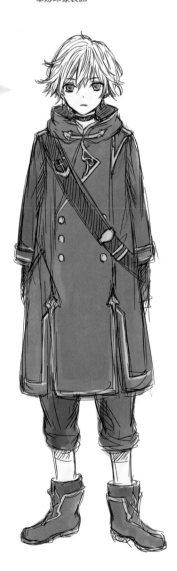

斟酌修正設計

因為離制服的感覺還是差一點，所以試著加上衣領。由於是V領，所以內搭也試著改成襯衫跟領帶。

重視形象塑造

基於角色形象，想要留下連帽設計和衣領，也想將內搭換成長版T恤，苦思之後便設計成不對稱式衣領加上連帽設計，再添上裝飾就大功告成。

NO.2
少女

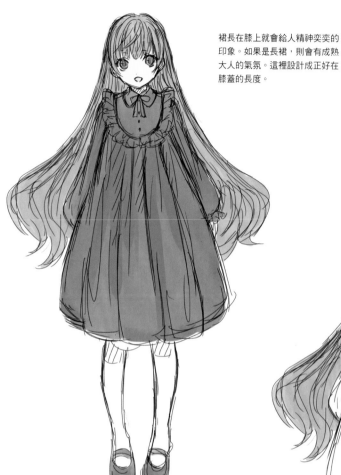

裙長在膝上就會給人精神奕奕的
印象。如果是長裙,則會有成熟
大人的氣氛。這裡設計成正好在
膝蓋的長度。

衣領換成立領設計,接縫處設計
成荷葉摺邊。

從角色設定的主題開始

設計的出發點是蘿莉塔。因為希望服
裝設計成類似蘿莉塔服裝,所以設計
成黑色的娃娃裝連身裙。

改變色調

胸前拼接(yoke)的形狀,從圓形
變成方形。比起曲線,直線會更密切
符合形象。考慮到色彩平衡,胸前拼
接以外的部分都改成白色。

由於是蘿莉塔風格，印象色彩就
設定為粉紅色，作為裝飾畫上。

裝飾細節

展現中世紀軍隊印象。為了在外套確定
前掌握好形象，先補上銀色的裝飾。

設計外套

為了塑造出帶有飄揚感的輪廓，設計成披風式
外套。在色彩調整方面，由於黑白兩色的對比
太過強烈，於是加上灰色線條樣式。

青年

角色設定與物件單品

決定不可或缺單品的時間點：如果打從一
開始就先畫好，形象就可以從這個部分開
始發展、擴張，也不容易被動搖。這裡設
定為重機騎士，因此從一開始就先畫出皮
製手套。

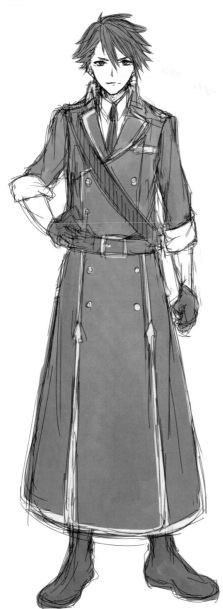

畫出不可或缺的單品

從基礎軍裝造型開始進行設計。配合
身高，試著設計成成長版。由於是重機
騎士，追加畫上手套。

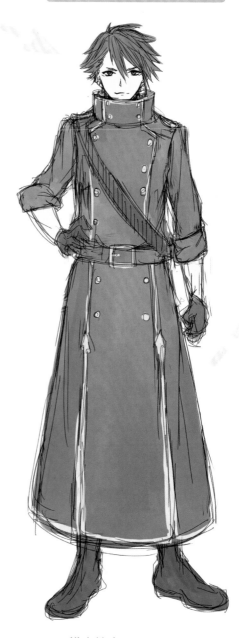

摸索輪廓

首先試著改變臉部周圍的設計，改成
偏高的立領設計。

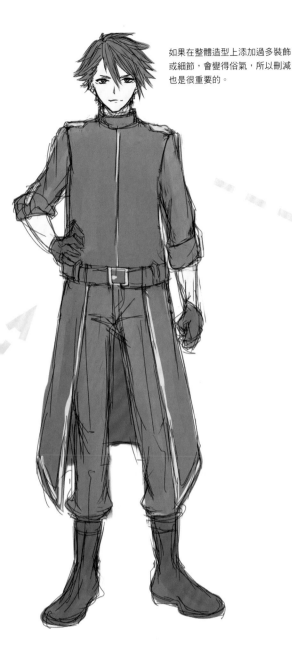

如果在整體造型上添加過多裝飾
或細節，會變得俗氣，所以刪減
也是很重要的。

頭髮和眼睛顏色，是最適合展現
角色個性的要素。

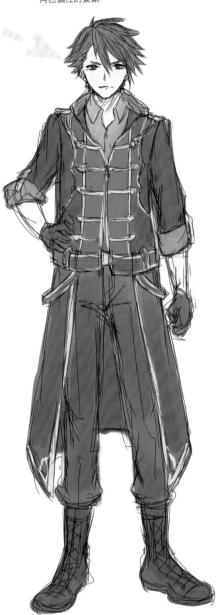

斟酌修正設計

衣領太大了，所以改得小一點。因為
想留下腰際的腰帶，將外套的上下分
離，下方設計成腰際的披風。如果是
直線，看起來會像是裙子，所以變更
設計，讓衣擺前後的長度不同。

確定裝飾和色調

最後加上共通的銀色裝飾。衣領處率性
敞開，和捲起的衣袖達成平衡。基於角
色是設定成熟情過頭的調性，選擇紅色
作為人物色彩，並搭配在髮色上。

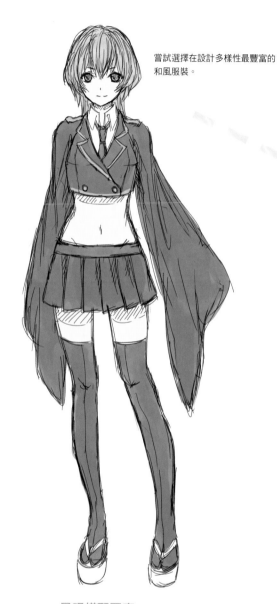

嘗試選擇在設計多樣性最豐富的
和風服裝。

展現搭配要素

首先,將軍裝的衣袖變更成和服衣
袖。長度方面,衣袖看起來很重,所
以將長度縮短。窄裙款式顯得太過成
熟,因此改為百摺裙,腳部也選擇能
與和服振袖搭配的設計。

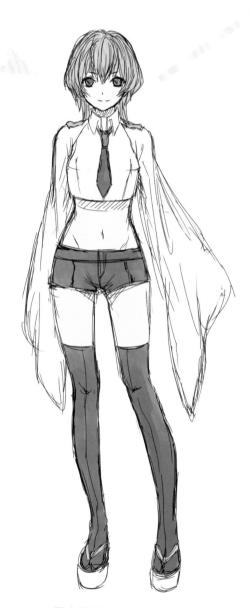

思考配色

為了掌握色彩平衡,調整成夾克外
套。百摺裙的形象太過可愛,因此改
為短褲。

是個女中豪傑的角色，所以選擇
藍色這種男性化的印象顏色。

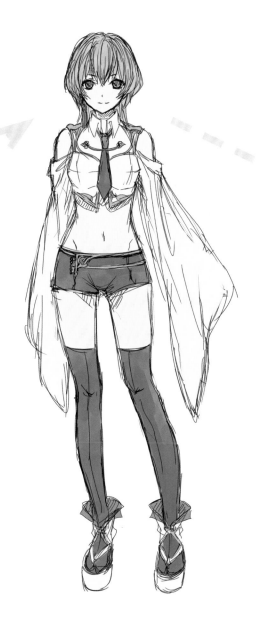

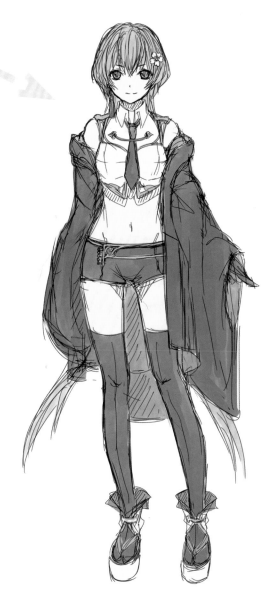

斟酌修正設計

整體平衡還是不上不下的，所以再多
加一點要素。為了與露肚臍的造型取
得平衡，衣袖也設計成性感的露肩造
型。腳部造型太過俐落，顯得少了些什
麼，於是增加靴子的長度。試著改
成蕾絲女靴，但又覺得不夠有趣，因
此留下空隙，設計成日式木屐和靴子
的組合。

留意躍動感進行設計

如果上半身沒有搭配黑色夾克，在隊
員中會顯得過於突兀。因為和服的要
素太少，所以讓角色穿上參考花魁形
象的和服風外套。設計成背面寬鬆下
垂、綴有和服腰帶裝飾的外套。

NO.5
中年男性

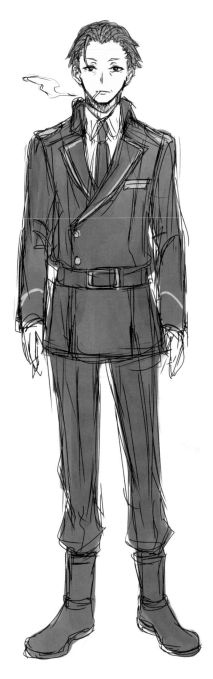

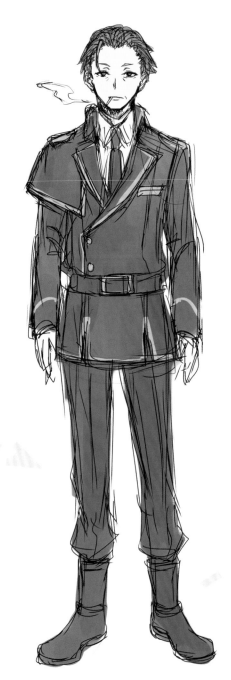

建構基本想像

這次是設定成司令官職位的人物,為了
不破壞軍裝感,只進行一些調整搭配。

描繪基本風格

在這個階段,設計已經大致完成,與其
再加入新要素,不如讓原來的軍裝造型
更加豐富和完整。

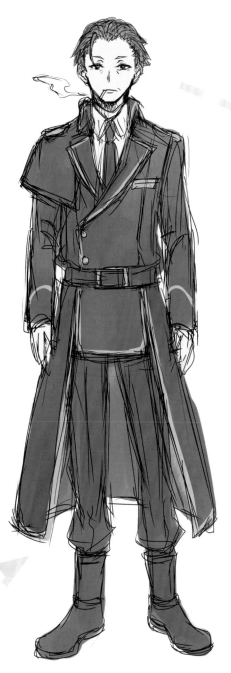

斟酌修正設計

考慮上半身與下半身的平衡感,延伸
夾克長度。為了能看見內襯的顏色,
在前方留下短版夾克的設計。

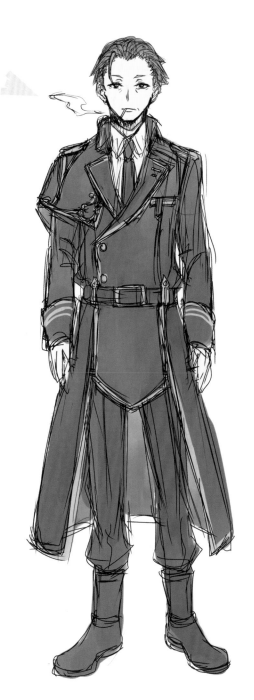

畫上細項設計

添加銀色裝飾與表示階級的裝飾就大
功告成。角色的印象色彩,為了符合
無精打采、散發出空虛感的形象,選
擇滄桑的灰藍色。

七分緊身褲

英文為sabrina pants，現今基本必備的七分緊身褲是在奧黛麗·赫本主演的電影《龍鳳配》中所出現的褲款，褲長能露出足踝，然後一躍成為流行代表。現在作為女性褲裝風格，是春夏基本必備的時尚單品。

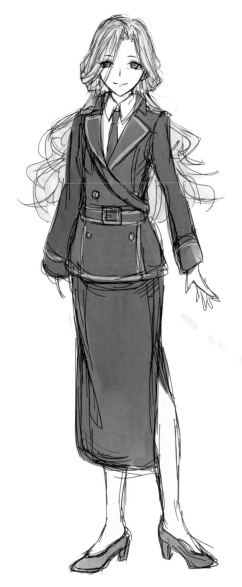

確立人物角色的形象

設定成現役的部隊成員，直接以最初的軍裝風服裝進行設計。

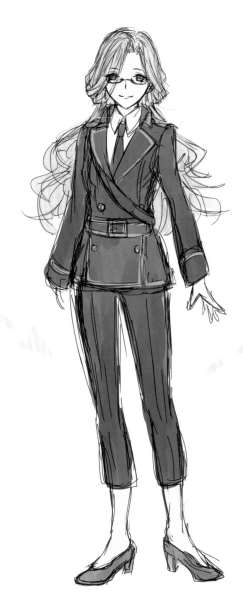

從背景構思服飾

基於出身地在巴黎的設定，為了塑造時尚形象，將褲長改成可以看見腳踝的七分緊身褲。臉部周圍似乎少了些什麼，所以試著讓角色戴上眼鏡。

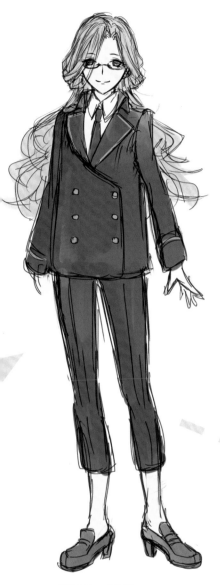

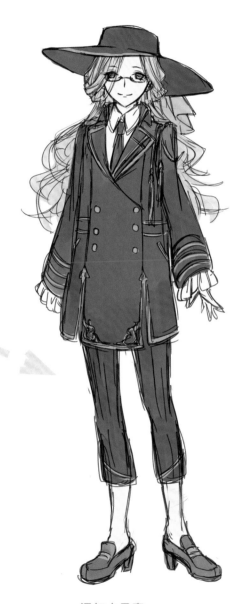

斟酌修正設計

還無法體現角色擁有道地巴黎女子氣質的氛圍，於是試著拿掉腰帶、改變輪廓看看。由於腳部過於單調，改成穿樂福高跟鞋。

添加小元素

短版上衣和年齡形象無法搭配，因此變更成長版款式。依據道地的巴黎女子形象發揮聯想，添加帽緣寬大的寬邊帽。袖口添加荷葉摺邊，更能傳達出女性化的溫柔印象。

設定背景和奇幻類型

設計奇幻系服裝時，先構思舞台設定的文化圈，接著再試著構思奇幻類型，也是一種方法。

【想像背景】

構思角色所設定的文化圈，試著描繪出草圖。沒有具體的國家或文化也OK，但和服裝相同，如果想要輕鬆打造出原創感，就先選好基礎，再增添實際內容，你就能夠毫不猶豫地完成。

【試著構思類型】

想描繪各式各樣的要素時，就試著構思相關圖看看吧！下方的矩陣是本書介紹奇幻類型的其中一例。不過，照你自己的方式，試著調查各種文化的民族服裝或從前流行的服裝並進行構思，也是非常有趣的。

想像背景：位於海上的教堂風建築物，是本次設計角色的職場兼住居。為了培育人才，在別館一併設有學校。

東洋奇幻系　　　　　　　　　　　　　　　西洋奇幻系

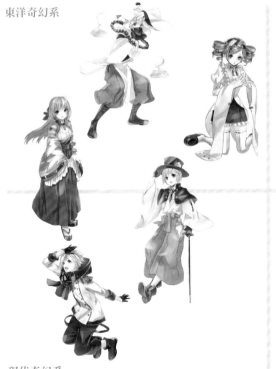

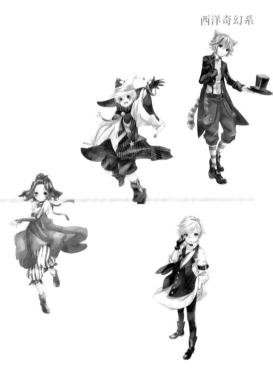

現代奇幻系　　　　　　　　　　　　　　　戰爭奇幻系

CHAPTER 4
服裝的創意發想

到目前為止，已經解說了服裝的基礎與穿搭，以及整體造型中髮型與小物的搭配。接下來會進一步介紹各類別的奇幻系服裝範例。在設計原創服裝時，請務必參考看看。

CHAPTER4

東洋奇幻系

以日本、中國等以東洋文化為舞台的服裝作為奇幻系服飾的設計靈感搭配範例。東洋服裝的構造大多和現代衣服不同，如果有相關資料，就會比較方便描繪。

【大正浪漫×軍裝】

和服基本上只用直線縫成，因此直線和服衣袖不會呈現出如西式服裝衣袖的曲線形狀。因為不易調整搭配，設計時可以參考輪廓類似的漢服。

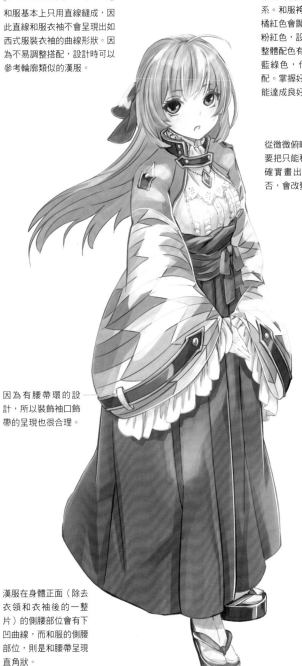

因為有腰帶環的設計，所以裝飾袖口飾帶的呈現也很合理。

漢服在身體正面（除去衣領和衣袖後的一整片）的側腰部位會有下凹曲線，而和服的側腰部位，則是和腰帶呈現直角狀。

想要營造如櫻花一般整體輕飄飄、輕柔的可愛形象，所以安排成粉紅色系。和服袴裝的紅色也一樣，如果偏橘紅色會顯得突兀，因此配合上衣的粉紅色，設計成偏紫紅的顏色。由於整體配色有些單調，因此加進明亮的藍綠色，作為接近對比色的撞色搭配。掌握好對比色之間的平衡感，就能達成良好的整體配色。

從微微俯瞰的角度描繪時，也要把只能稍微看見的內搭衣物確實畫出來。內搭的省略與否，會改變服裝的整體形象。

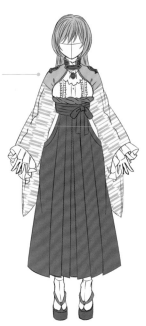

正面

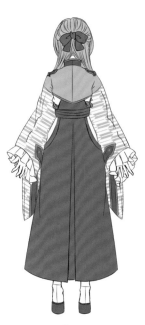

背面

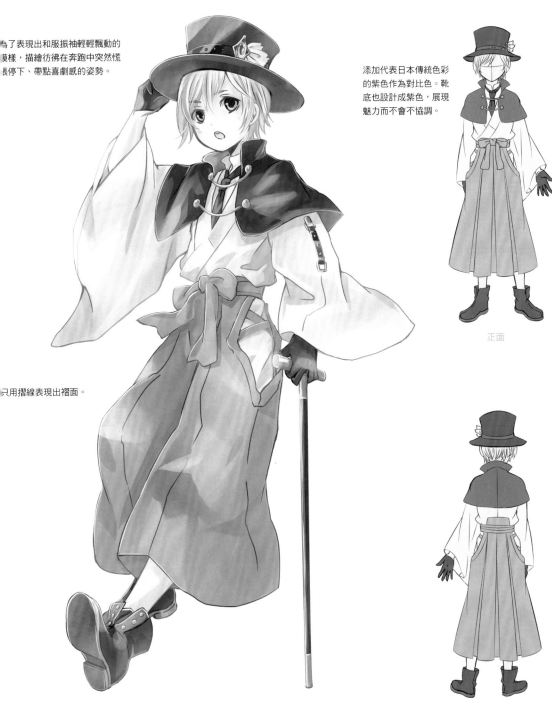

【書生×軍裝】

描繪書生風格之後，一邊摸索是否要營造出更古典的氣氛，
一邊搭配各項單品，完成這項設計。

為了表現出和服振袖輕輕飄動的
模樣，描繪彷彿在奔跑中突然慌
張停下、帶點喜劇感的姿勢。

添加代表日本傳統色彩
的紫色作為對比色。靴
底也設計成紫色，展現
魅力而不會不協調。

只用摺線表現出褶面。

正面

背面

女性篇

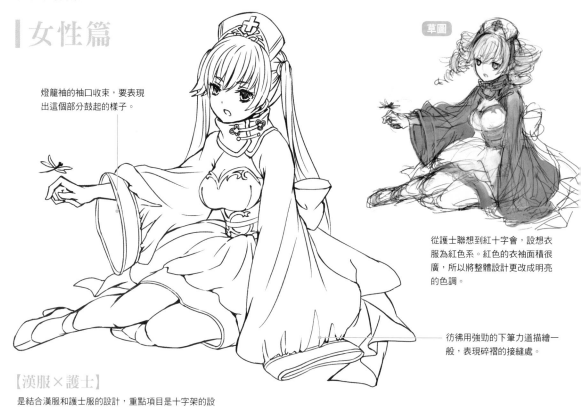

燈籠袖的袖口收束，要表現
出這個部分鼓起的樣子。

草圖

從護士聯想到紅十字會，設想衣
服為紅色系。紅色的衣袖面積很
廣，所以將整體設計更改成明亮
的色調。

彷彿用強勁的下筆力道描繪一
般，表現碎褶的接縫處。

【漢服×護士】

是結合漢服和護士服的設計，重點項目是十字架的設
定。另外，將漢服腰帶做成高腰設計，營造出可愛的
印象。

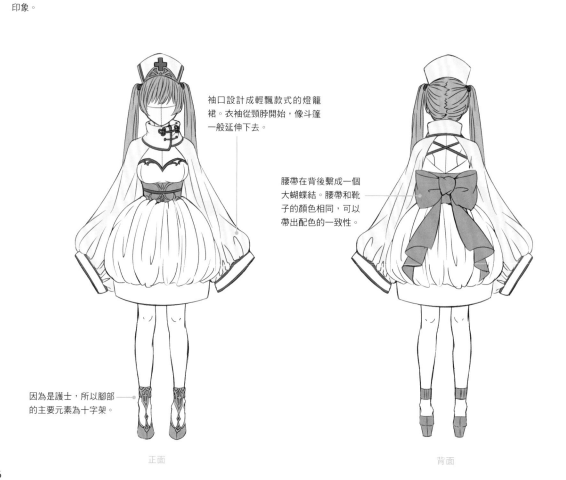

袖口設計成輕飄款式的燈籠
裙。衣袖從頸脖開始，像斗篷
一般延伸下去。

腰帶在背後繫成一個
大蝴蝶結。腰帶和靴
子的顏色相同，可以
帶出配色的一致性。

因為是護士，所以腳部
的主要元素為十字架。

正面

背面

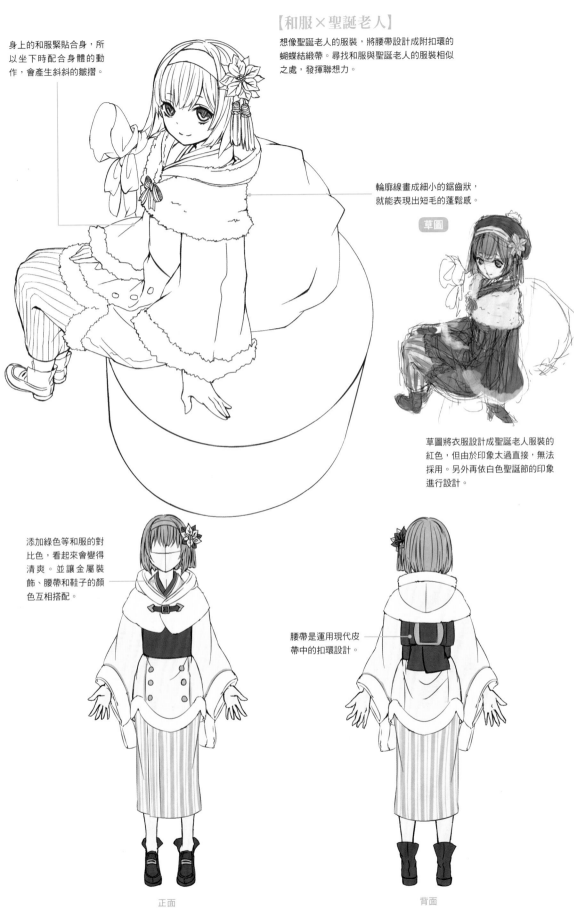

【和服×聖誕老人】

想像聖誕老人的服裝,將腰帶設計成附扣環的蝴蝶結緞帶。尋找和服與聖誕老人的服裝相似之處,發揮聯想力。

身上的和服緊貼合身,所以坐下時配合身體的動作,會產生斜斜的皺摺。

輪廓線畫成細小的鋸齒狀,就能表現出短毛的蓬鬆感。

草圖

草圖將衣服設計成聖誕老人服裝的紅色,但由於印象太過直接,無法採用。另外再依白色聖誕節的印象進行設計。

添加綠色等和服的對比色,看起來會變得清爽。並讓金屬裝飾、腰帶和鞋子的顏色互相搭配。

腰帶是運用現代皮帶中的扣環設計。

正面　　　　　　　　背面

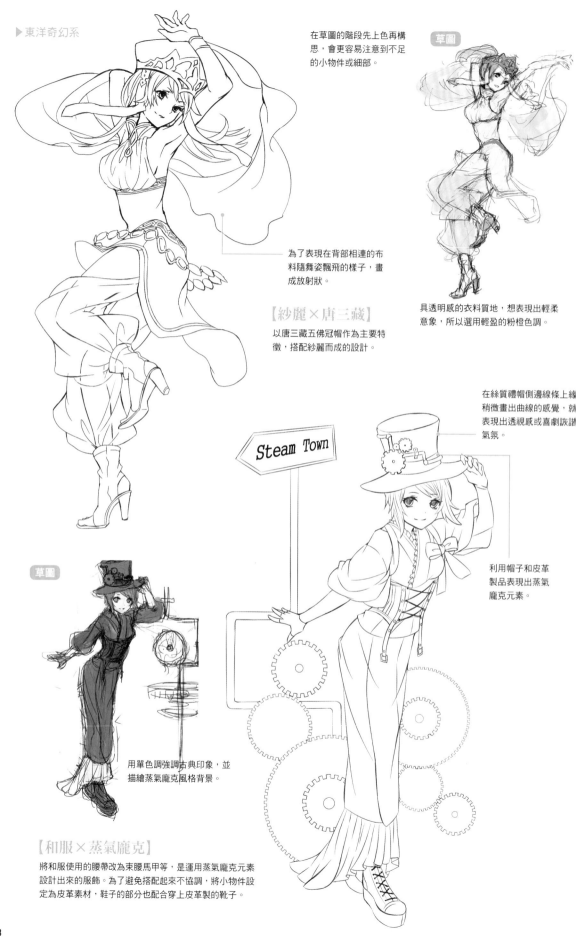

▶東洋奇幻系

在草圖的階段先上色再構思，會更容易注意到不足的小物件或細部。

草圖

為了表現在背部相連的布料隨舞姿飄飛的樣子，畫成放射狀。

【紗麗×唐三藏】
以唐三藏五佛冠帽作為主要特徵，搭配紗麗而成的設計。

具透明感的衣料質地，想表現出輕柔意象，所以選用輕盈的粉橙色調。

Steam Town

在絲質禮帽側邊線條上緣稍微畫出曲線的感覺，就表現出透視感或喜劇詼諧氣氛。

利用帽子和皮革製品表現出蒸氣龐克元素。

草圖

用單色調強調古典印象，並描繪蒸氣龐克風格背景。

【和服×蒸氣龐克】
將和服使用的腰帶改為束腰馬甲等，是運用蒸氣龐克元素設計出來的服飾。為了避免搭配起來不協調，將小物件設定為皮革素材，鞋子的部分也配合穿上皮革製的靴子。

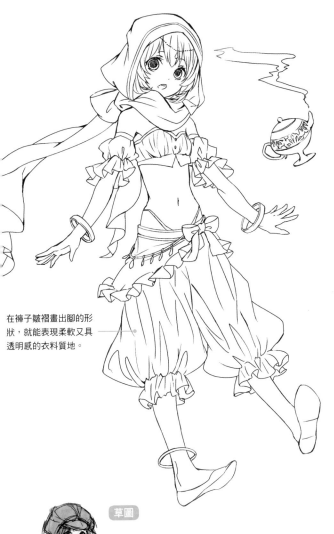

【阿拉丁×小紅帽】

以阿拉丁的世界觀構思服飾款式，將類似連帽上衣的帽子這個重點項目改為紅色頭巾。想保留小紅帽的可愛感，因此在衣服上添加荷葉褶邊，就會給人一種可愛的印象。

在褲子皺褶畫出腳的形狀，就能表現柔軟又具透明感的衣料質地。

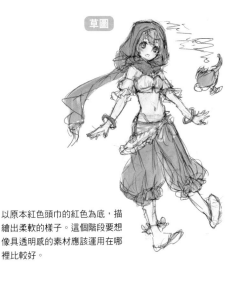

草圖

以原本紅色頭巾的紅色為底，描繪出柔軟的樣子。這個階段要想像具透明感的素材應該運用在哪裡比較好。

草圖

廚師的基本形象是單一色調的白，但為了表現出乾淨清爽意象，便使用藍色來搭配設計。由於加太多藍色，衣袖周圍的白色部分也跟著增加。

【中華×甜點師】

以和服袴裝為設計重點開始，運用外形的相似性，再從廚師聯想到甜點師。戴上報童帽（casquette），並穿上流行服飾。

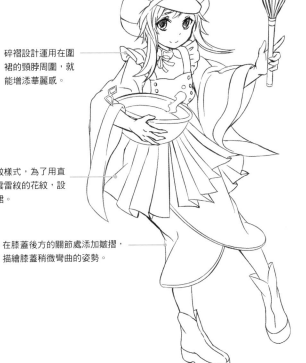

碎褶設計運用在圍裙的頸脖周圍，就能增添華麗感。

衣袖的花紋樣式，為了用直線表現出雲雷紋的花紋，設計成百褶裙。

在膝蓋後方的關節處添加皺褶，描繪膝蓋稍微彎曲的姿勢。

男性篇

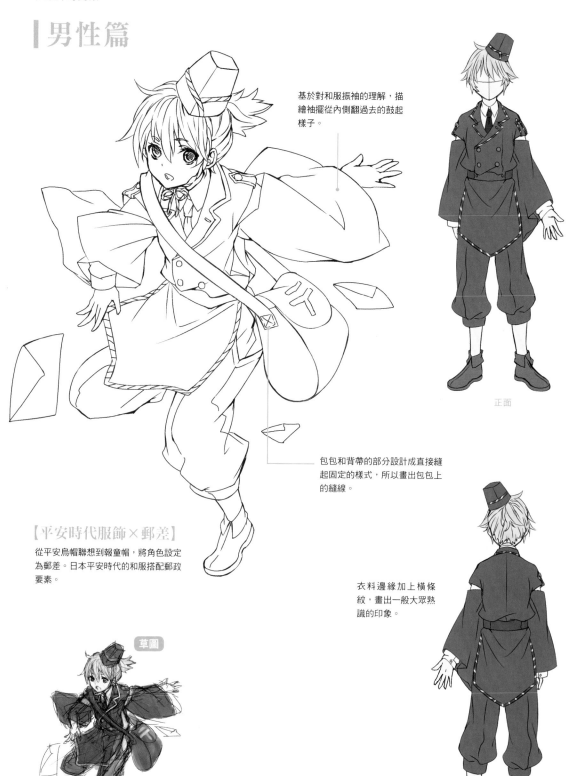

基於對和服振袖的理解,描繪袖擺從內側翻過去的鼓起樣子。

包包和背帶的部分設計成直接縫起固定的樣式,所以畫出包包上的縫線。

正面

衣料邊緣加上橫條紋,畫出一般大眾熟識的印象。

【平安時代服飾×郵差】

從平安烏帽聯想到報童帽,將角色設定為郵差。日本平安時代的和服搭配郵政要素。

草圖

雖說公務員服裝的基本印象是藏青色系,但由於太過生硬,調整為稍微明亮的藍色。只是整體的藍色又顯得太多,便運用背上的皮革小物,讓配色取得平衡。

背面

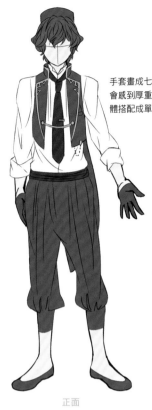

正面

手套畫成七分長,令人不會感到厚重。髮色也和整體搭配成單色調。

草圖

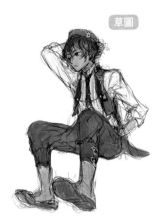

為了傳達出執事的正式感,服裝設定為單色調,並採用銀飾品,展現沉穩氣氛。

【燕尾服×阿拉丁】

從背心開始發想,將角色設定為執事。以背心作為重點項目加以聯想,運用阿拉丁的要素,豐富服裝設計。

如同阿拉丁的既定印象,將帽子稍微往後戴,畫出蓬鬆厚瀏海。

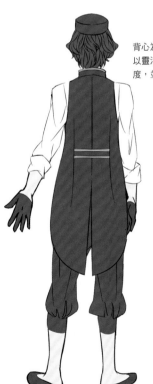

背面

背心為燕尾服的特徵,加以靈活運用,延伸背心長度,並加入開衩設計。

左右兩腳拉開哈倫褲的胯下部分,產生拉扯的皺摺。

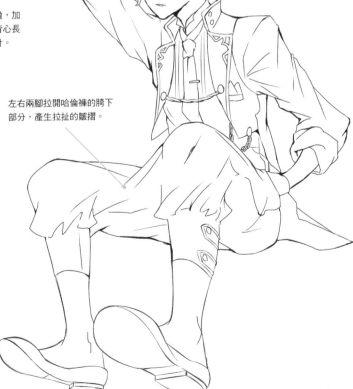

【書生×軍裝】

從書生和日本大正浪漫的印象開始，設計日式學生服的立領款式。在服裝各處加進軍裝元素。

帽子從上方看下去，能見到帽頂的平面。先想像圓柱形狀，就能輕鬆描繪帽頂的平面。

草圖是設定為長髮青年，但因為上半身和下半身都是長版形象，為了營造整體視覺比例的平衡感，清稿後改為短髮。

草圖

藉著褐色搭配黑色，展現沉穩氣氛。金屬飾品和衣料邊緣用金色裝飾，也考慮到細部設計。

【山野修行僧服飾×音樂】

天狗所穿的山野修行僧服飾搭配耳機。山野修行僧服飾中，頸脖間會掛「結袈裟」，「結袈裟」上縫有叫作「梵天」的圓形毛球裝飾，因為位在耳朵周圍的「梵天」形狀與耳機類似，所以就搭配耳機。

為了搭配木屐的體積，髮型也畫得又大又蓬鬆，以取得整體平衡。

草圖

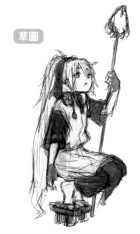

包裹身體的布料前端因蹲姿而翻起。

畫出木屐下方屐齒的平面，就能將木屐自然描繪出來。

以黑白的基本色調，增添粉紅配色。雖說是天狗服飾，也能展現女性化的印象。

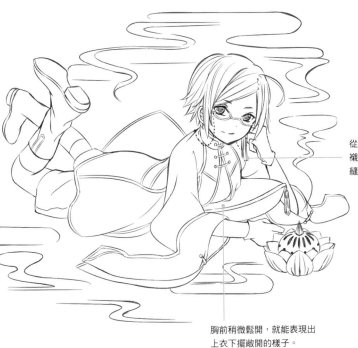

【中華×時尚】

在袖口留下旗袍形象的設計。想像著蓮花，畫出金製的裝飾品。

從中式立領開始，添加胸飾襯衫（bosom shirt）的接縫設計，完成時尚造型。

胸前稍微鬆開，就能表現出上衣下擺敞開的樣子。

草圖

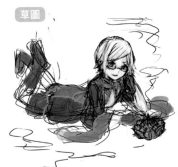

黑色搭配藍色，傳達出穿著者的男性形象。

【巡迴參拜者×神社】

以巡迴參拜各神社的參拜者風格進行原創設計。結合神社形象，採用神社的搖鈴拉繩和狐狸面具等裝飾，並將涼鞋鞋底設計為木屐樣式等，搭配神社的主題元素。

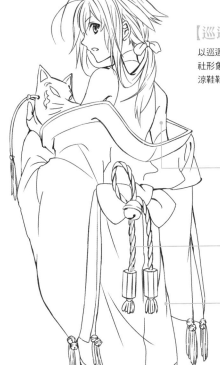

為了讓和服披掛在身上的樣子能夠成立，思考肌膚與布料垂墜間的距離，並描繪出來。

運用狐狸、搖鈴和六角箱等裝飾，表現以神社主要元素的世界觀。

順著臀部線條畫上皺摺。

草圖

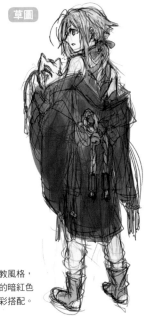

想像日本神道教風格，運用和風意象的暗紅色或黑色進行色彩搭配。

CHAPTER4

西洋奇幻系

西洋也和東洋一樣，有非常多元的文化和歷史，藉由結合搭配各種文化元素，能讓服裝設計更為豐富。自由選擇搭配重點，試著構思原創作品吧！

【娃娃裝連身裙×金太郎】

從娃娃裝連身裙的輪廓聯想到金太郎。為了塑造出活潑又有精神的形象，讓角色穿上褲子，給人一種朝氣蓬勃的積極印象。添加紅白相間的線條，會更接近一般大眾對金太郎的認識。

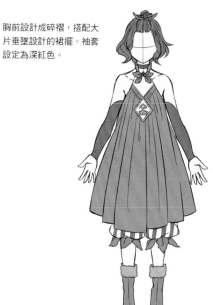

胸前設計成碎褶，搭配大片垂墜設計的裙擺。袖套設定為深紅色。

正面

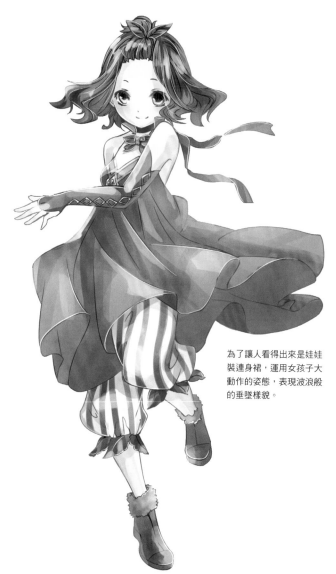

為了讓人看得出來是娃娃裝連身裙，運用女孩子大動作的姿態，表現波浪般的垂墜樣貌。

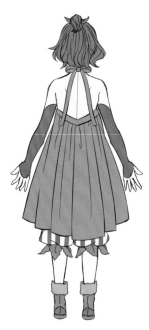

背面

【西部牛仔×龐克】

以西部牛仔為基礎，加入龐克要素，
展現出黑色基調的時尚。

襯衫領口的鈕扣不扣
起，衣擺拉出，呈現
不修邊幅的樣子。

衣擺很長，襯衫衣領立起。
要小心不要畫成立領。

背心衣擺呈V字形。一般來
說，在會扣上全部鈕扣的老
實人物身上，是不會出現V
字形的。

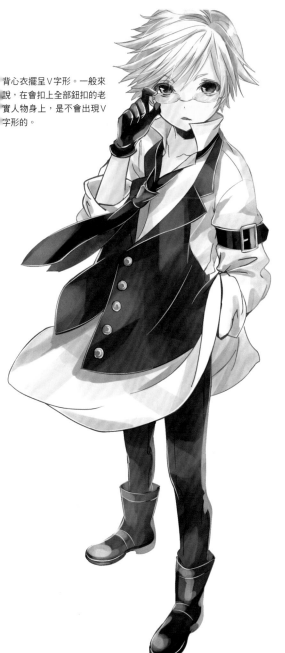

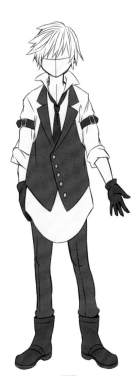

正面

在背心的背面運用交
叉綁帶設計，表現出
西部牛仔的形象。

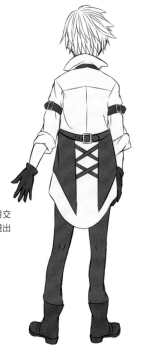

背面

女性篇

草圖

以黑色為基礎，添加紅色系的裝飾，打扮既有沉穩氣氛，又表現出時尚感。

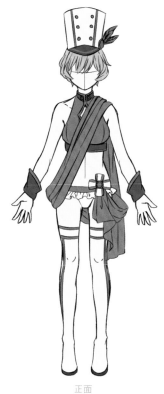

【胡桃鉗人偶×泳裝】

以胡桃鉗人偶為基礎進行設計，搭配高度裸露的泳裝，完成性感造型。

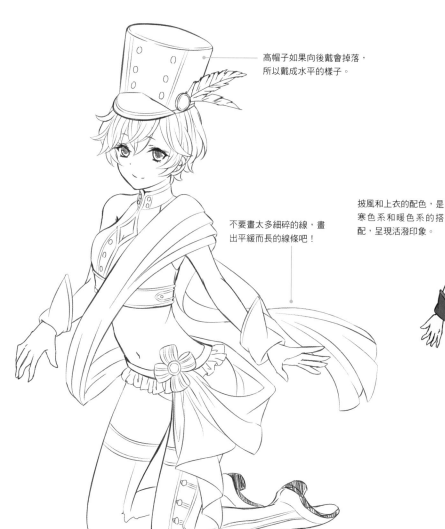

高帽子如果向後戴會掉落，所以戴成水平的樣子。

不要畫太多細碎的線，畫出平緩而長的線條吧！

正面

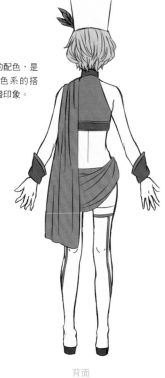

披風和上衣的配色，是寒色系和暖色系的搭配，呈現活潑印象。

背面

【鳥籠×兔女郎】

從鳥籠開始想像，依構造上的相似處，與裙撐連結。
一般襯裙是作為內搭，這裡則故意顯露出來，完成裙
裝設計。

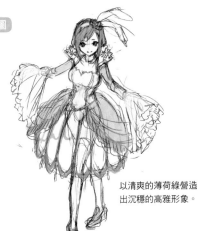

以清爽的薄荷綠營造
出沉穩的高雅形象。

裙撐

在18世紀登場，是
帶有骨架的內搭襯
裙。將裙擺覆蓋在上
面，看起來就顯得華
麗耀眼。也可參考過
去的服裝，找出設計
靈感，讓創意發想更
加寬廣。

因為是性感的造型，所
以運用皺摺表現出衣服
緊貼身軀的樣子。

衣料邊緣使用蕾絲
或流蘇的設計，營
造華麗形象。

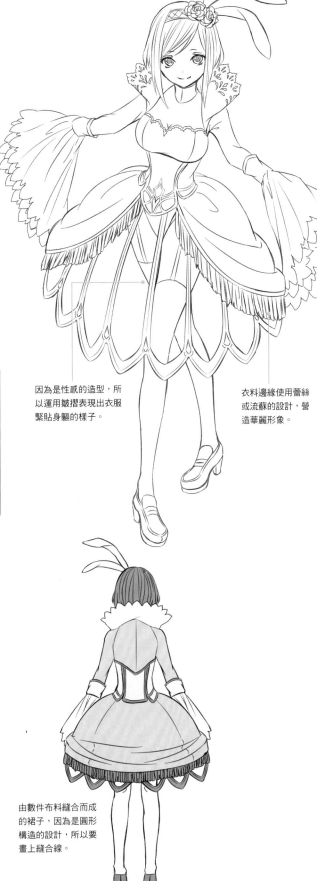

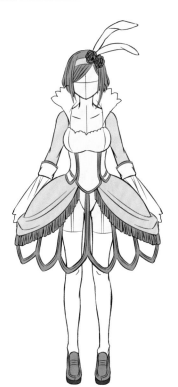

由數件布料縫合而成
的裙子，因為是圓形
構造的設計，所以要
畫上縫合線。

正面 背面

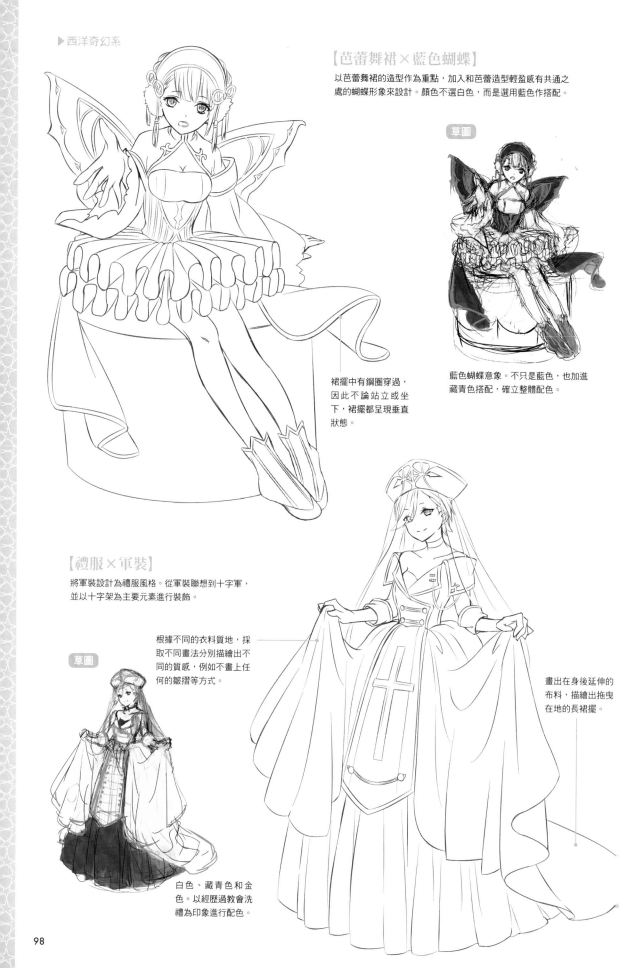

▶西洋奇幻系

【芭蕾舞裙×藍色蝴蝶】

以芭蕾舞裙的造型作為重點，加入和芭蕾造型輕盈感有共通之處的蝴蝶形象來設計。顏色不選白色，而是選用藍色作搭配。

草圖

裙擺中有鋼圈穿過，因此不論站立或坐下，裙擺都呈現垂直狀態。

藍色蝴蝶意象。不只是藍色，也加進藏青色搭配，確立整體配色。

【禮服×軍裝】

將軍裝設計為禮服風格。從軍裝聯想到十字軍，並以十字架為主要元素進行裝飾。

根據不同的衣料質地，採取不同畫法分別描繪出不同的質感，例如不畫上任何的皺摺等方式。

草圖

畫出在身後延伸的布料，描繪出拖曳在地的長裙擺。

白色、藏青色和金色。以經歷過教會洗禮為印象進行配色。

【禮服×書生】

在典型的西洋禮服中添加和風要素。從書生穿搭得到靈感，設計成和服下的內搭襯衫。造型重點是運用和服的衣袖束帶進行搭配。

草圖

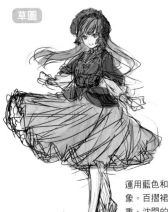

袖口的收束部分
有許多皺摺。

運用藍色和灰色塑造知性印象。百摺裙也設定為不顯笨重、沈悶的灰色。

藉由華麗轉身的大動作表現
出裙擺的百摺摺面。

不要在褲子上畫出任何皺摺，呈現出緊身褲的款式。

【洛可可風格×中性風】

在洛可可禮服中添加中性元素。褲面帶有鑽石方塊的幾何圖形設計，既有冷酷的感覺，又有流行的可愛印象。

草圖

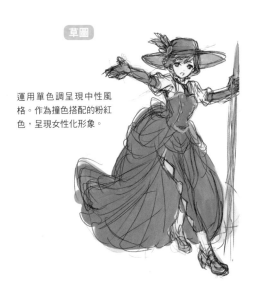

運用單色調呈現中性風格。作為撞色搭配的粉紅色，呈現女性化形象。

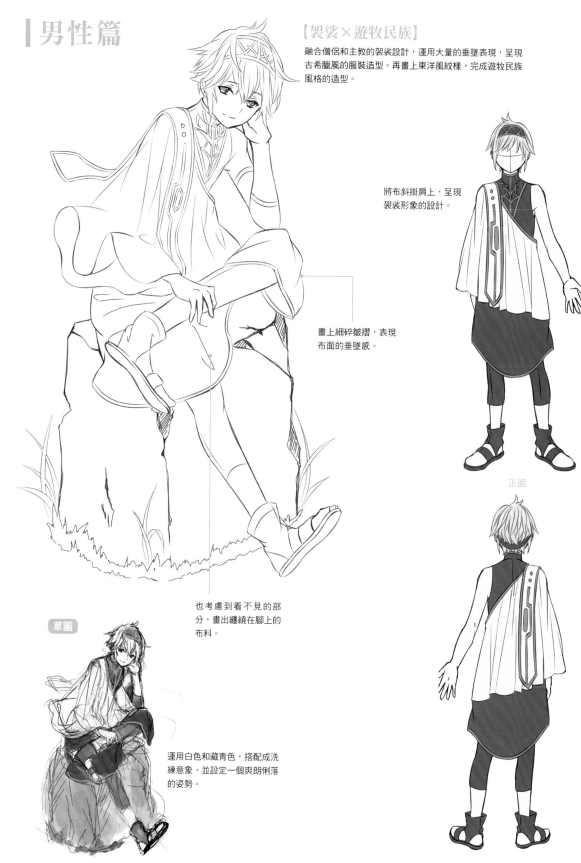

男性篇

【袈裟×遊牧民族】

融合僧侶和主教的袈裟設計，運用大量的垂墜表現，呈現古希臘風的服裝造型。再畫上東洋風紋樣，完成遊牧民族風格的造型。

將布斜掛肩上，呈現袈裟形象的設計。

畫上細碎皺摺，表現布面的垂墜感。

也考慮到看不見的部分，畫出纏繞在腳上的布料。

草圖

運用白色和藏青色，搭配成洗練意象，並設定一個爽朗俐落的姿勢。

正面

背面

【毛皮×神父】

以毛皮製的帽子為重點項目。融合搭配帽子輪廓相似的基督教主教禮帽。

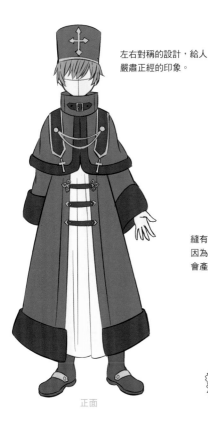

左右對稱的設計，給人嚴肅正經的印象。

正面

縫有毛料的毛皮大衣，因為有厚度，所以不太會產生皺摺。

由下方仰視的角度，畫出彷彿向上延伸的曲線。

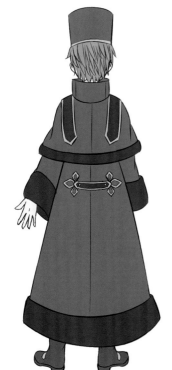

背面

草圖

整體色彩以黑色為主，呈現帥氣感。再畫出毛皮和衣料質地的色彩明度差，表現深淺濃淡的層次感。

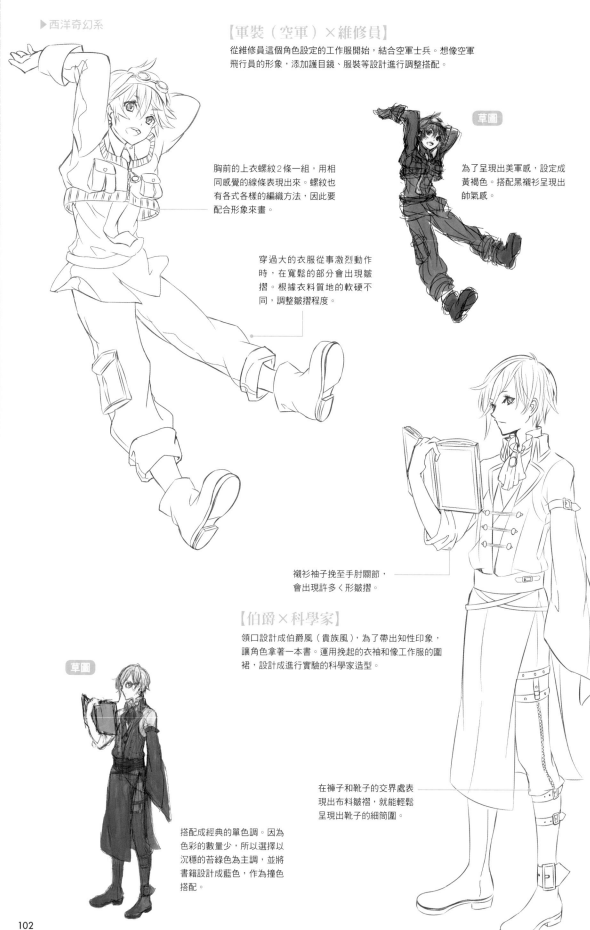

▶西洋奇幻系

【軍裝（空軍）×維修員】

從維修員這個角色設定的工作服開始，結合空軍士兵。想像空軍飛行員的形象，添加護目鏡、服裝等設計進行調整搭配。

草圖

胸前的上衣螺紋2條一組，用相同感覺的線條表現出來。螺紋也有各式各樣的編織方法，因此要配合形象來畫。

為了呈現出美軍感，設定成黃褐色。搭配黑襯衫呈現出帥氣感。

穿過大的衣服從事激烈動作時，在寬鬆的部分會出現皺摺。根據衣料質地的軟硬不同，調整皺摺程度。

襯衫袖子挽至手肘關節，會出現許多ㄑ形皺摺。

【伯爵×科學家】

領口設計成伯爵風（貴族風），為了帶出知性印象，讓角色拿著一本書。運用挽起的衣袖和像工作服的圍裙，設計成進行實驗的科學家造型。

草圖

搭配成經典的單色調。因為色彩的數量少，所以選擇以沉穩的若綠色為主調，並將書籍設計成藍色，作為撞色搭配。

在褲子和靴子的交界處表現出布料皺褶，就能輕鬆呈現出靴子的細筒圍。

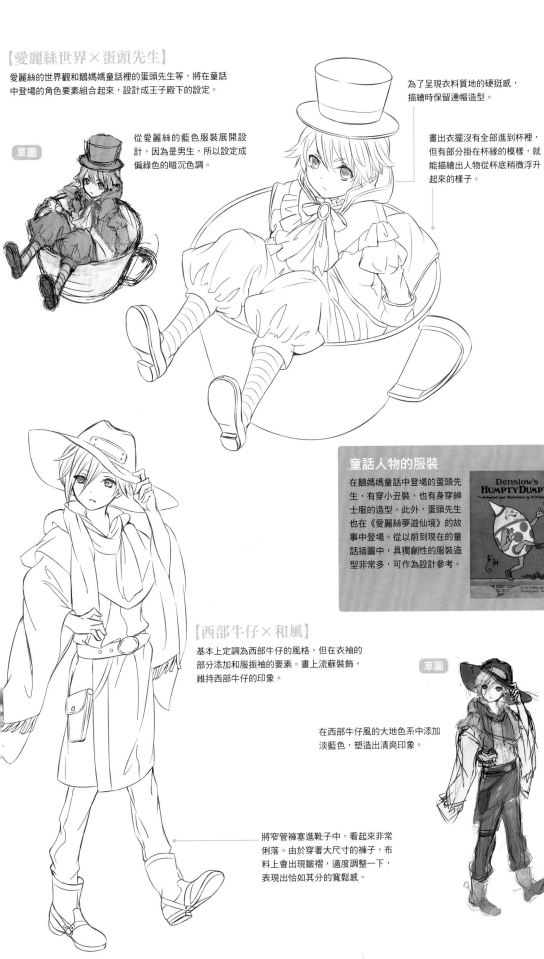

【愛麗絲世界×蛋頭先生】

愛麗絲的世界觀和鵝媽媽童話裡的蛋頭先生等，將在童話中登場的角色要素組合起來，設計成王子殿下的設定。

草圖

從愛麗絲的藍色服裝展開設計，因為是男生，所以設定成偏綠色的暗沉色調。

為了呈現衣料質地的硬挺感，描繪時保留連帽造型。

畫出衣擺沒有全部進到杯裡，但有部分掛在杯緣的模樣，就能描繪出人物從杯底稍微浮升起來的樣子。

童話人物的服裝

在鵝媽媽童話中登場的蛋頭先生，有穿小丑裝，也有身穿紳士服的造型。此外，蛋頭先生也在《愛麗絲夢遊仙境》的故事中登場。從以前到現在的童話插圖中，具獨創性的服裝造型非常多，可作為設計參考。

Denslow's
HUMPTY DUMPTY
Adapted and Illustrated by W.W.Denslow

G. W. Dillingham Co.
Publishers New York.

【西部牛仔×和風】

基本上定調為西部牛仔的風格，但在衣袖的部分添加和服振袖的要素。畫上流蘇裝飾，維持西部牛仔的印象。

草圖

在西部牛仔風的大地色系中添加淡藍色，塑造出清爽印象。

將窄管褲塞進靴子中，看起來非常俐落。由於穿著大尺寸的褲子，布料上會出現皺褶，適度調整一下，表現出恰如其分的寬鬆感。

非人類奇幻系

搭配戰爭奇幻系、自由度很高的非人類奇幻系。是容易發想原創性的類型。

【火鳳凰×蘿莉塔】

在高度裸露的小可愛襯裙上添加荷葉褶邊，作為造型焦點，加上蘿莉塔要素的綁帶風格裝飾，表現出可愛感。

為了加強蘿莉塔的印象，因此運用粉橙色和淺粉色進行配色。

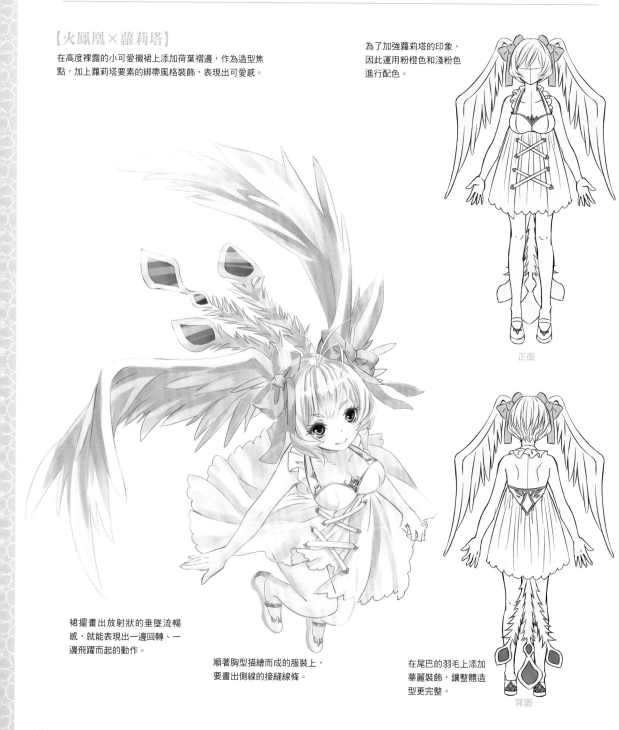

正面

裙擺畫出放射狀的垂墜流暢感，就能表現出一邊回轉、一邊飛躍而起的動作。

順著胸型描繪而成的服裝上，要畫出側線的接縫線條。

在尾巴的羽毛上添加華麗裝飾，讓整體造型更完整。

背面

【貓×馬戲團團長】

從貓的模樣開始聯想，與馬戲團的團長結合。
腳和尾巴的橫條紋都配合髮色設計成相同色調。

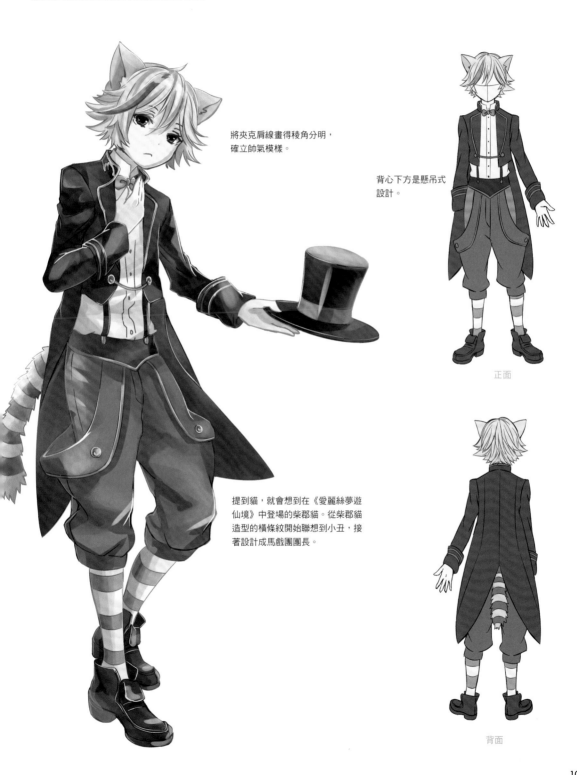

將夾克肩線畫得稜角分明，
確立帥氣模樣。

背心下方是懸吊式
設計。

提到貓，就會想到在《愛麗絲夢遊
仙境》中登場的柴郡貓。從柴郡貓
造型的橫條紋開始聯想到小丑，接
著設計成馬戲團團長。

正面

背面

女性篇

【女孩×石獅】

石獅是由雙胞胎組成的。女性和男性（P.111）的雙胞胎中，特地將女性設定成藍色調，帶有少年的感覺，並運用大眼睛和手部動作表現出女孩風格。

帆布背包的背帶附有調節長度的道具，可以調整長度。

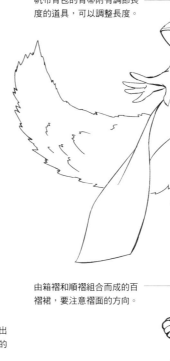

草圖

由箱褶和順褶組合而成的百褶裙，要注意褶面的方向。

表現出運動風色彩的紫色和藍色。用藍色表現出角色的踏實感，並在相同配色中運用濃度深淺的差異營造出時尚感。

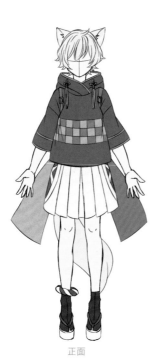

正面

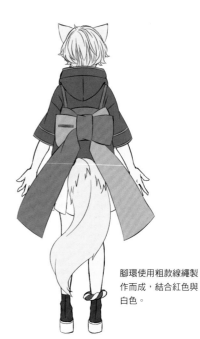

背面

腳環使用粗款線繩製作而成，結合紅色與白色。

【女高中生×龍】

結合龍和女高中生的角色。在服裝上添加翅膀等，並畫出虎牙，在細節部分上也要講究。

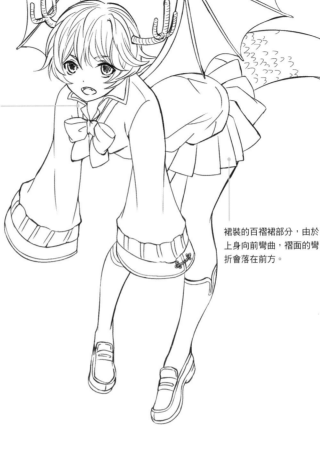

領口設定為開領造型。設計成原來是翻領形式的領口。

草圖

為了襯托出龍的綠色調，服裝設定成紅色系，又基於中國意象調成偏橙色的配色。

裙裝的百褶裙部分，由於上身向前彎曲，褶面的彎折會落在前方。

制服的針織外套調整為中國風，細微配色也選用中國風。

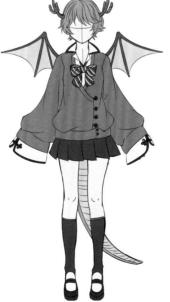

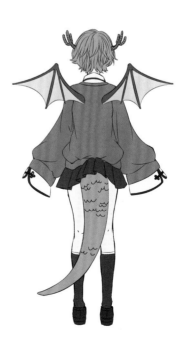

正面

背面

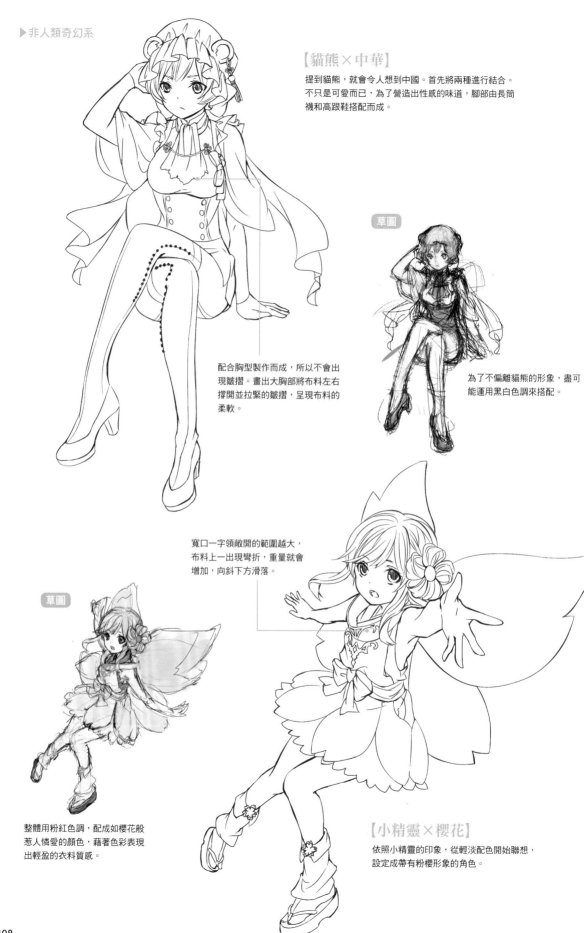

【貓熊×中華】

提到貓熊，就會令人想到中國。首先將兩種進行結合。
不只是可愛而已，為了營造出性感的味道，腳部由長筒
襪和高跟鞋搭配而成。

草圖

為了不偏離貓熊的形象，盡可
能運用黑白色調來搭配。

配合胸型製作而成，所以不會出
現皺摺。畫出大胸部將布料左右
撐開並拉緊的皺摺，呈現布料的
柔軟。

寬口一字領敞開的範圍越大，
布料上一出現彎折，重量就會
增加，向斜下方滑落。

草圖

整體用粉紅色調，配成如櫻花般
惹人憐愛的顏色，藉著色彩表現
出輕盈的衣料質感。

【小精靈×櫻花】

依照小精靈的印象，從輕淡配色開始聯想，
設定成帶有粉櫻形象的角色。

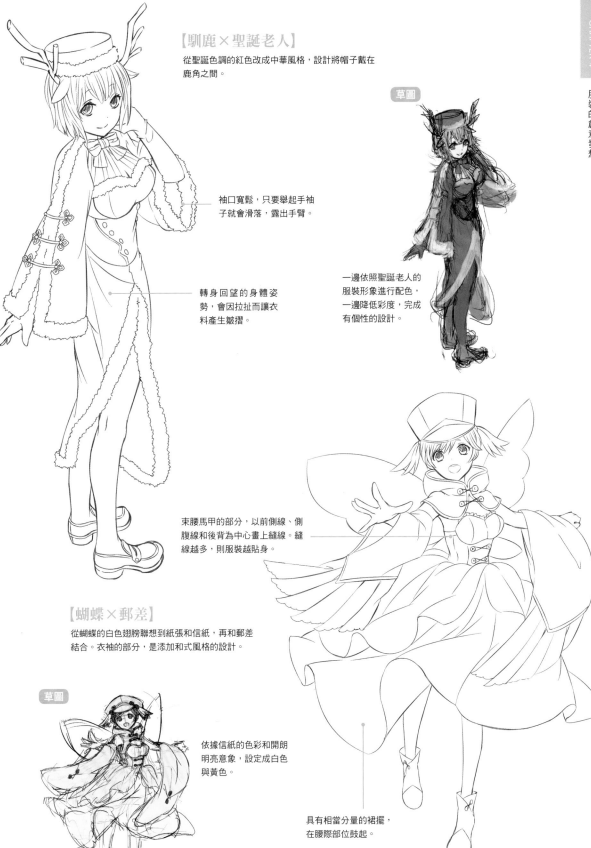

【馴鹿×聖誕老人】
從聖誕色調的紅色改成中華風格，設計將帽子戴在
鹿角之間。

草圖

袖口寬鬆，只要舉起手袖
子就會滑落，露出手臂。

轉身回望的身體姿
勢，會因拉扯而讓衣
料產生皺摺。

一邊依照聖誕老人的
服裝形象進行配色，
一邊降低彩度，完成
有個性的設計。

束腰馬甲的部分，以前側線、側
腹線和後背為中心畫上縫線。縫
線越多，則服裝越貼身。

【蝴蝶×郵差】
從蝴蝶的白色翅膀聯想到紙張和信紙，再和郵差
結合。衣袖的部分，是添加和式風格的設計。

草圖

依據信紙的色彩和開朗
明亮意象，設定成白色
與黃色。

具有相當分量的裙擺，
在腰際部位鼓起。

男性篇

【兔子×制服】

在《愛麗絲夢遊仙境》中登場的兔子,以兔子配戴的懷錶作為重點項目,設定成英國風。再從這裡聯想到英國少年制服,加以搭配組合。

草圖

在草圖階段設定成步行姿勢,但因為欠缺趣味性,於是依據兔子這個主要元素,在線稿階段加上時鐘。

五官相貌看起來既年幼又偏中性,所以選用較沉著的配色。

標準制服,但設定成中長版型的外套,呈現穿搭的原創性。

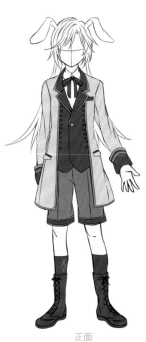

正面

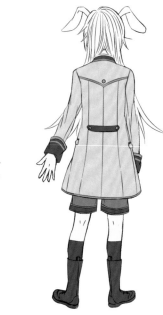

背面

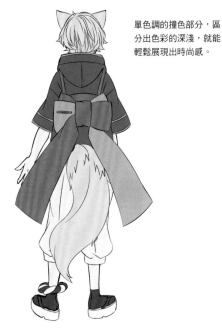

單色調的撞色部分，區分出色彩的深淺，就能輕鬆展現出時尚感。

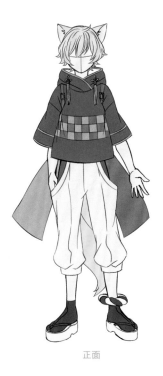

正面　　　　　　　　　　　　　背面

【石獅×雙胞胎】

因為石獅總是成對存在，所以設定為雙胞胎。在女性的部分（P.106）特地設計成男性風格，而在男性的部分，也特地選用粉紅色，塑造出少年般的中性印象。

草圖

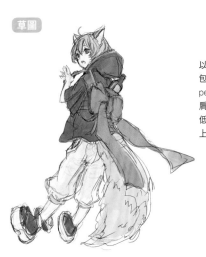

以和服腰帶為主題的帆布背包。搭配稱為「落肩」（dropped shoulder）款式的上衣，肩線位置設計得比普通肩線更低。看起來如同穿著大尺寸的上衣，更能帶出和服意象。

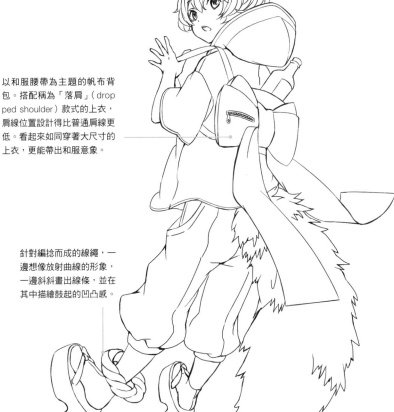

和搭配成對的藍色形成對比，不但選用粉紅色，姿勢也設定成天真調皮的樣子。

針對編捻而成的線繩，一邊想像像放射曲線的形象，一邊斜斜畫出線條，並在其中描繪鼓起的凹凸感。

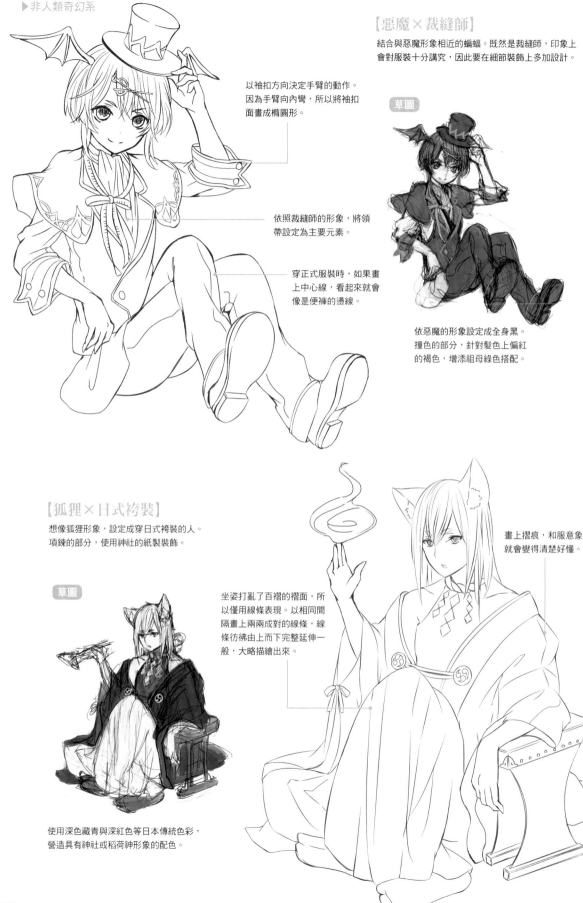

▶非人類奇幻系

以袖扣方向決定手臂的動作。
因為手臂向內彎，所以將袖扣
面畫成橢圓形。

依照裁縫師的形象，將領
帶設定為主要元素。

穿正式服裝時，如果畫
上中心線，看起來就會
像是便褲的燙線。

【惡魔×裁縫師】

結合與惡魔形象相近的蝙蝠。既然是裁縫師，印象上
會對服裝十分講究，因此要在細節裝飾上多加設計。

草圖

依惡魔的形象設定成全身黑。
撞色的部分，針對髮色上偏紅
的褐色，增添祖母綠色搭配。

【狐狸×日式袴裝】

想像狐狸形象，設定成穿日式袴裝的人。
項鍊的部分，使用神社的紙製裝飾。

草圖

坐姿打亂了百褶的褶面，所
以僅用線條表現。以相同間
隔畫上兩兩成對的線條，線
條彷彿由上而下完整延伸一
般，大略描繪出來。

畫上摺痕，和服意象
就會變得清楚好懂。

使用深色藏青與深紅色等日本傳統色彩，
營造具有神社或稻荷神形象的配色。

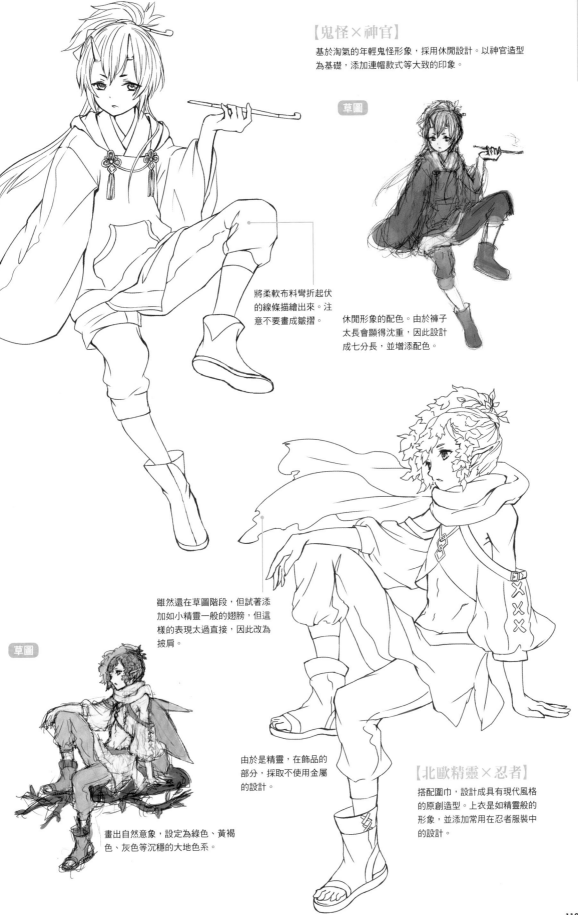

【鬼怪×神官】

基於淘氣的年輕鬼怪形象，採用休閒設計。以神官造型為基礎，添加連帽款式等大致的印象。

草圖

將柔軟布料彎折起伏的線條描繪出來。注意不要畫成皺摺。

休閒形象的配色。由於褲子太長會顯得沈重，因此設計成七分長，並增添配色。

雖然還在草圖階段，但試著添加如小精靈一般的翅膀，但這樣的表現太過直接，因此改為披肩。

草圖

由於是精靈，在飾品的部分，採取不使用金屬的設計。

【北歐精靈×忍者】

搭配圍巾，設計成具有現代風格的原創造型。上衣是如精靈般的形象，並添加常用在忍者服裝中的設計。

畫出自然意象，設定為綠色、黃褐色、灰色等沉穩的大地色系。

113

CHAPTER4

現代奇幻系

在現代奇幻系的部分，現代化服裝必須要結合某些奇幻系風格要素。試試看各種組合，孕育出嶄新的世界觀吧！

▍女性篇

【蘿莉塔×巫女】

一邊想像巫女的形象，一邊加進日式袴裝元素進行設計。運用厚底靴等，打造出時下流行的印象。

袖口的袖扣放大，調整成和服衣袖的風格。

如同和服腰帶般的束腰馬甲。輕輕畫出束腰馬甲內部的輪廓線，呈現出纖細感。

配色方面，以東方傳統色彩來表現。

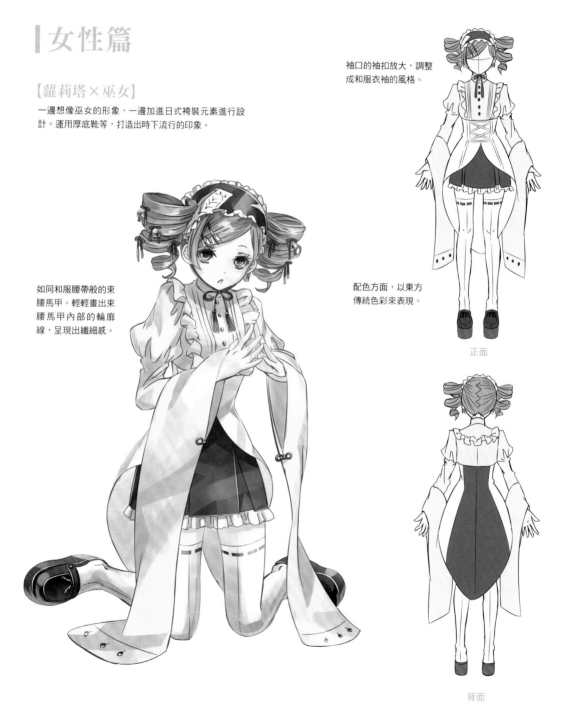

正面

背面

114

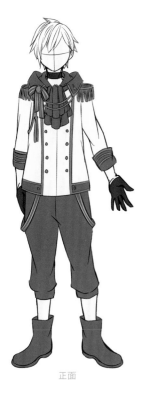

正面

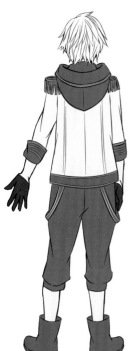

背面

要描繪不同的素材質感相互搭配時，運用皺摺量區別出不同的軟硬、厚薄等材質。

【偶像×軍裝】

使用偶像造型意象作為造型重點，以休閒風格衣領連帽款式帶出少年般的活躍感。為了塑造出現代風，採用哈倫褲款。

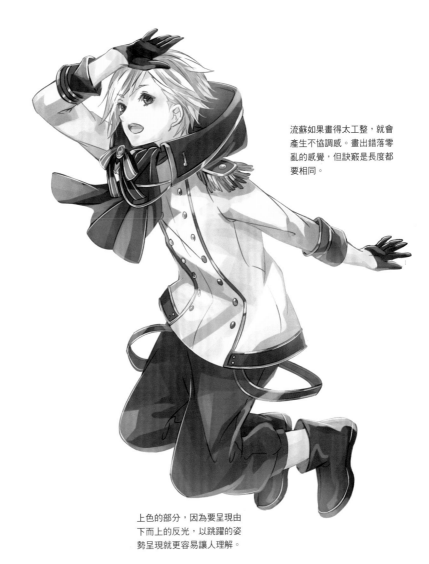

流蘇如果畫得太工整，就會產生不協調感。畫出錯落零亂的感覺，但訣竅是長度都要相同。

上色的部分，因為要呈現由下而上的反光，以跳躍的姿勢呈現就更容易讓人理解。

【女高中生×和風×科幻】

將女高中生的水手服調整成科幻風格。光只是近未來風格，既常見又了無新意，因此加入和風進行設計。

因為水手領具有厚度，所以在後方衣領反折的部分有些許膨脹。

因為雙腳大幅跨開，所以褶裙的褶面也完全展開。

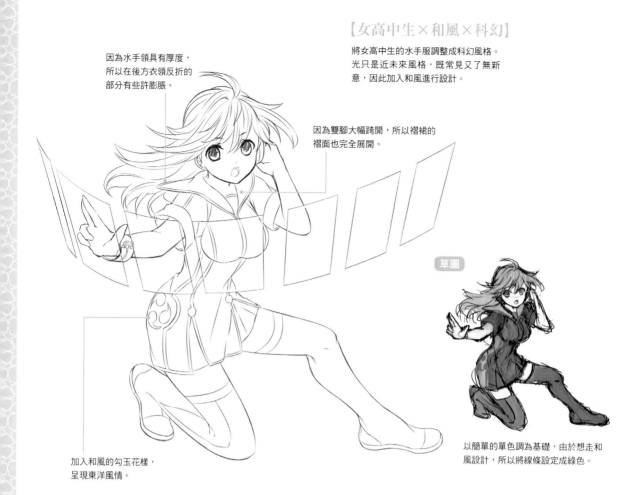

加入和風的勾玉花樣，呈現東洋風情。

草圖

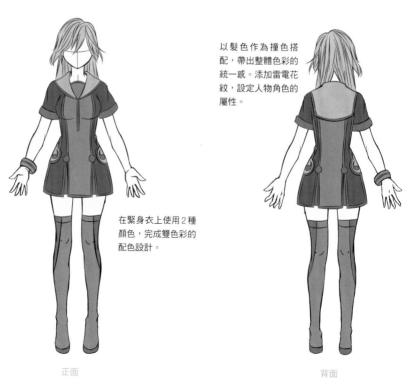

以簡單的單色調為基礎，由於想走和風設計，所以將線條設定成綠色。

以髮色作為撞色搭配，帶出整體色彩的統一感。添加雷電花紋，設定人物角色的屬性。

在緊身衣上使用2種顏色，完成雙色彩的配色設計。

正面　　　　　　　　　　　　背面

【白無垢×泳裝】

白無垢的特徵是頭部和和服振袖部分。保留和服腰帶，
設計成泳裝的樣子，打造出活潑的印象。

雖然有各種不同的設計款
式，但基本上和服領口不
分男女，都是左襟在上。

草圖

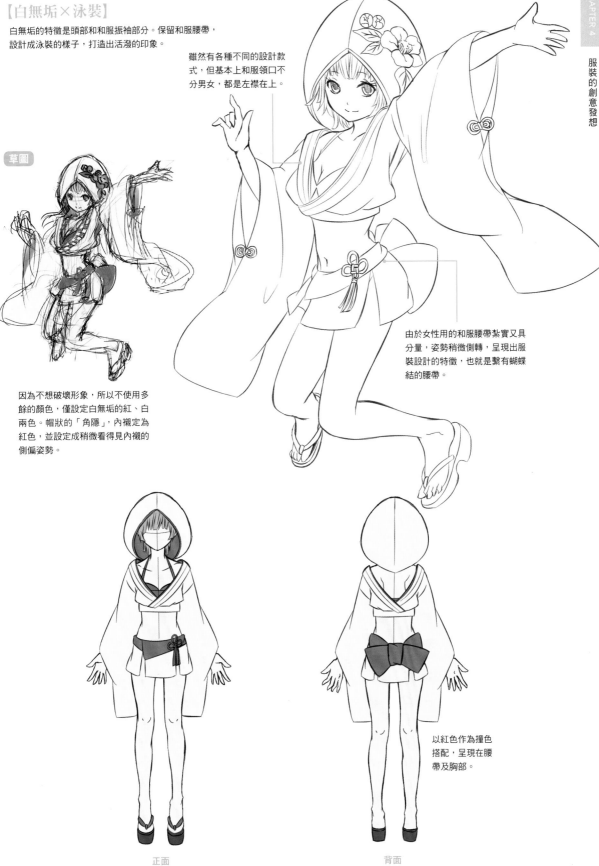

因為不想破壞形象，所以不使用多
餘的顏色，僅設定白無垢的紅、白
兩色。帽狀的「角隱」，內襯定為
紅色，並設定成稍微看得見內襯的
側偏姿勢。

由於女性用的和服腰帶紮實又具
分量，姿勢稍微側轉，呈現出服
裝設計的特徵，也就是繫有蝴蝶
結的腰帶。

以紅色作為撞色
搭配，呈現在腰
帶及胸部。

正面　　　　　　　　　　　　　　　背面

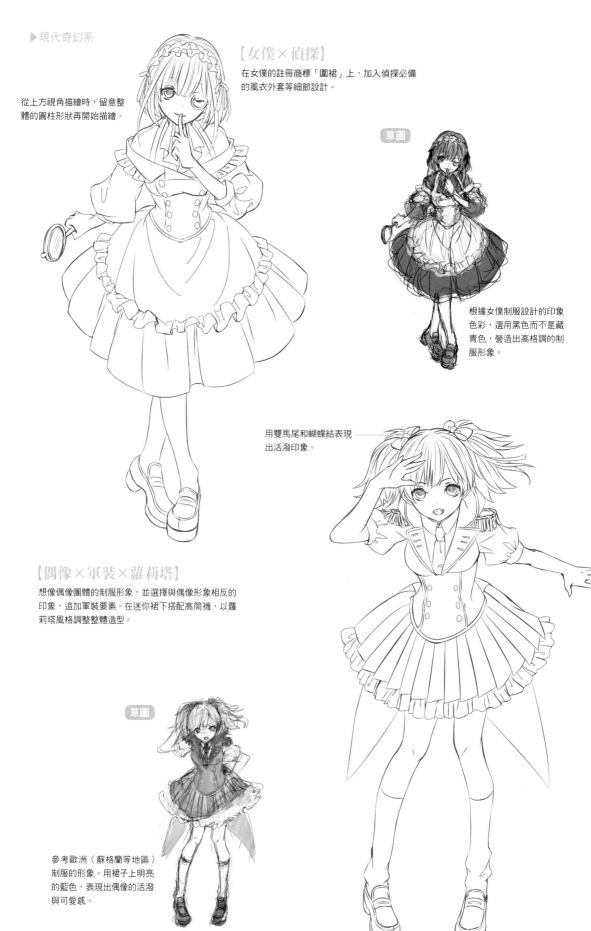

【女僕×偵探】
在女僕的註冊商標「圍裙」上，加入偵探必備的風衣外套等細節設計。

從上方視角描繪時，留意整體的圓柱形狀再開始描繪。

草圖

根據女僕制服設計的印象色彩，選用黑色而不是藏青色，營造出高格調的制服形象。

用雙馬尾和蝴蝶結表現出活潑印象。

【偶像×軍裝×蘿莉塔】
想像偶像團體的制服形象，並選擇與偶像形象相反的印象，追加軍裝要素。在迷你裙下搭配高筒襪，以蘿莉塔風格調整整體造型。

草圖

參考歐洲（蘇格蘭等地區）制服的形象。用裙子上明亮的藍色，表現出偶像的活潑與可愛感。

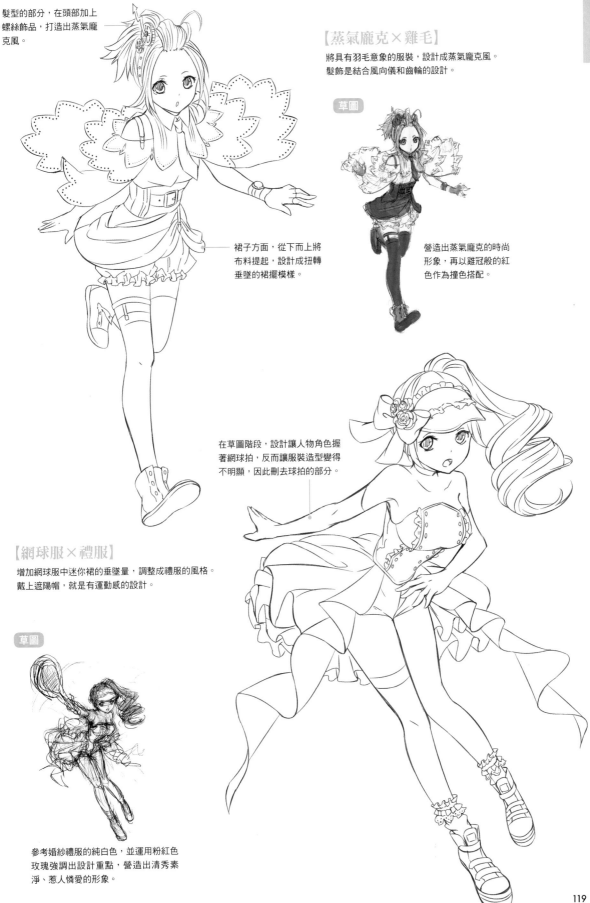

髮型的部分，在頭部加上螺絲飾品，打造出蒸氣龐克風。

【蒸氣龐克×雞毛】
將具有羽毛意象的服裝，設計成蒸氣龐克風。
髮飾是結合風向儀和齒輪的設計。

草圖

裙子方面，從下而上將布料提起，設計成扭轉垂墜的裙擺模樣。

營造出蒸氣龐克的時尚形象，再以雞冠般的紅色作為撞色搭配。

在草圖階段，設計讓人物角色握著網球拍，反而讓服裝造型變得不明顯，因此刪去球拍的部分。

【網球服×禮服】
增加網球服中迷你裙的垂墜量，調整成禮服的風格。
戴上遮陽帽，就是有運動感的設計。

草圖

參考婚紗禮服的純白色，並運用粉紅色玫瑰強調出設計重點，營造出清秀素淨、惹人憐愛的形象。

男性篇

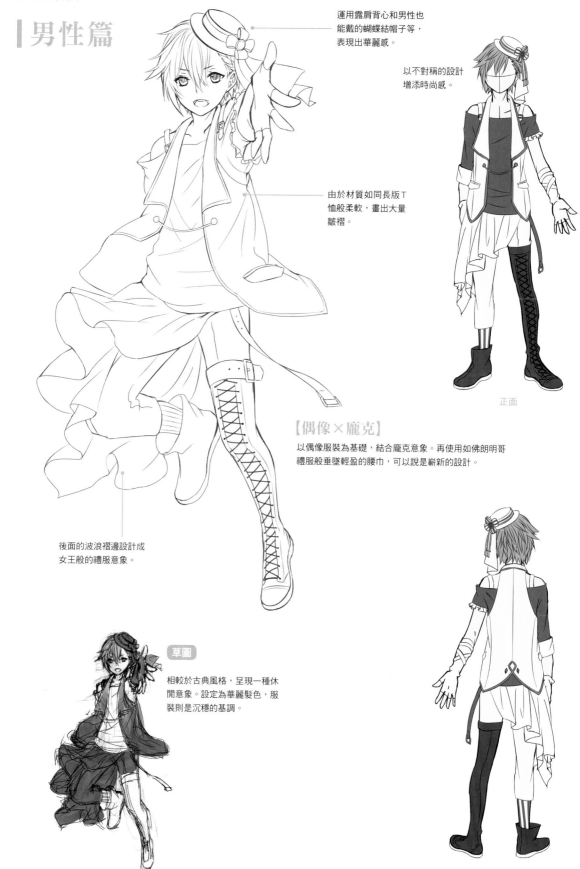

運用露肩背心和男性也能戴的蝴蝶結帽子等，表現出華麗感。

以不對稱的設計增添時尚感。

由於材質如同長版T恤般柔軟，畫出大量皺褶。

正面

【偶像×龐克】

以偶像服裝為基礎，結合龐克意象。再使用如佛朗明哥禮服般垂墜輕盈的腰巾，可以說是嶄新的設計。

後面的波浪褶邊設計成女王般的禮服意象。

草圖

相較於古典風格，呈現一種休閒意象。設定為華麗髮色，服裝則是沉穩的基調。

背面

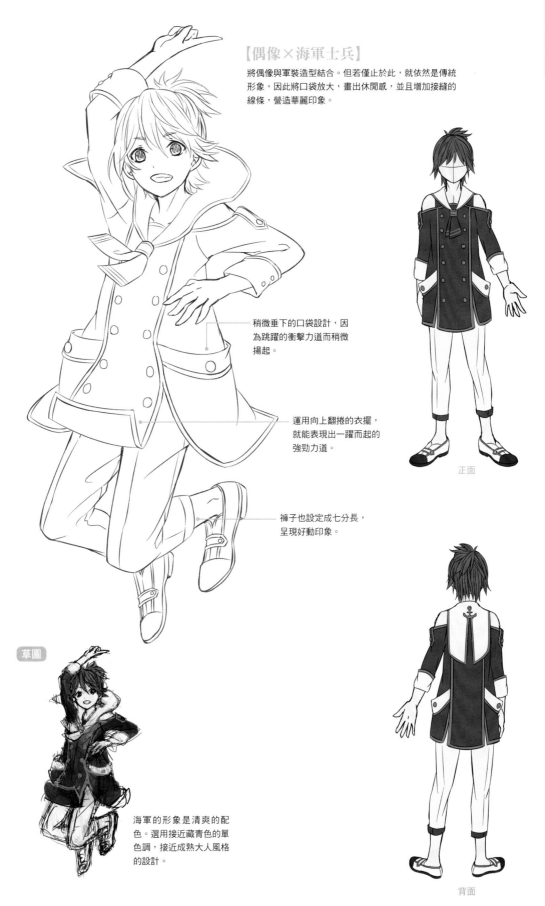

【偶像×海軍士兵】

將偶像與軍裝造型結合。但若僅止於此,就依然是傳統形象,因此將口袋放大,畫出休閒感,並且增加接縫的線條,營造華麗印象。

稍微垂下的口袋設計,因為跳躍的衝擊力道而稍微揚起。

運用向上翻捲的衣擺,就能表現出一躍而起的強勁力道。

褲子也設定成七分長,呈現好動印象。

正面

草圖

海軍的形象是清爽的配色。選用接近藏青色的單色調,接近成熟大人風格的設計。

背面

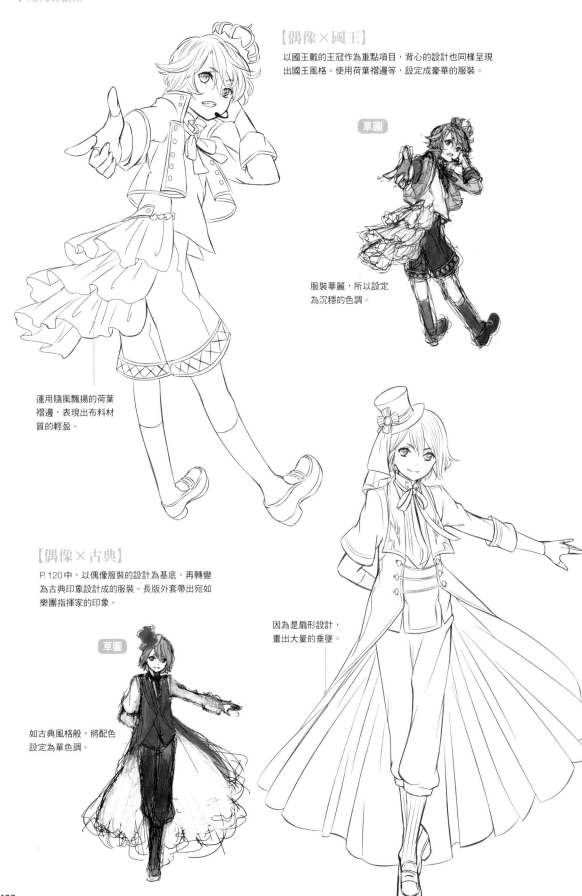

【偶像×國王】

以國王戴的王冠作為重點項目，背心的設計也同樣呈現
出國王風格。使用荷葉褶邊等，設定成豪華的服裝。

草圖

服裝華麗，所以設定
為沉穩的色調。

運用隨風飄揚的荷葉
褶邊，表現出布料材
質的輕盈。

【偶像×古典】

P.120中，以偶像服裝的設計為基底，再轉變
為古典印象設計成的服裝。長版外套帶出宛如
樂團指揮家的印象。

因為是扇形設計，
畫出大量的垂墜。

草圖

如古典風格般，將配色
設定為單色調。

【粗毛呢大衣×科幻】

將傳統的粗毛呢大衣設計得有科幻感。添加和風風格,讓科幻的造型更具原創性。

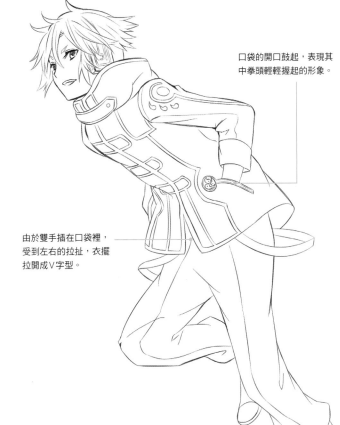

口袋的開口鼓起,表現其中拳頭輕輕握起的形象。

由於雙手插在口袋裡,受到左右的拉扯,衣擺拉開成V字型。

`草圖`

因為想走簡單風格,所以基本上是單色調。又因為希望設計成帶有和風,所以將線條設定為綠色。

舉起手臂後,就能看見袖籠的線條,畫出其與上身衣料中的側腹縫線,彼此相互連接的樣子。

`草圖`

採用海軍風的白色與藏青色。使用明亮的顏色,看起來會顯得年幼,因此用深色藏青色營造出沉穩氣氛。

【偶像×海軍士兵】

是與P.112的角色成對的設定。由於角色個性陰晴不定,設計成具小惡魔氣質的形象。腳部的裁剪設計增添了龐克風格。

魔法奇幻系

魔法奇幻系這個類型，多是源於西洋寓言插圖等傳統的形象。但只要調整搭配成現代風格，就能展現原創性。

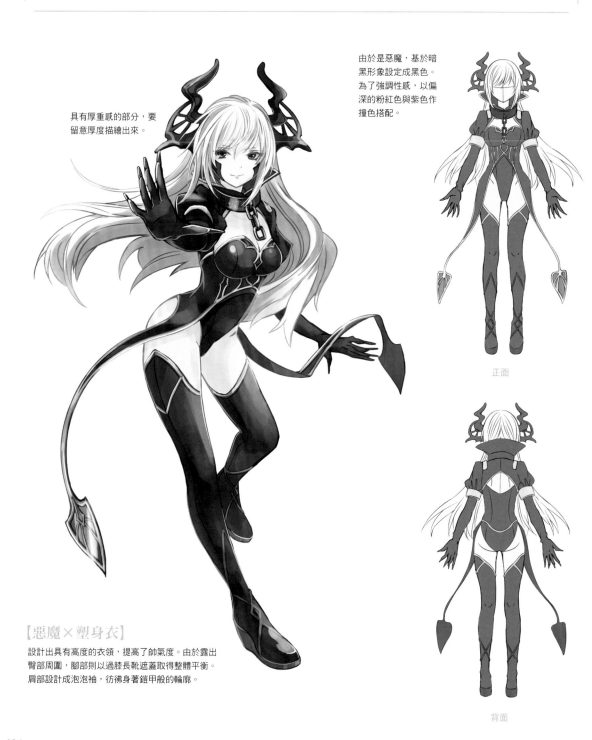

由於是惡魔，基於暗黑形象設定成黑色。為了強調性感，以偏深的粉紅色與紫色作撞色搭配。

具有厚重感的部分，要留意厚度描繪出來。

正面

【惡魔×塑身衣】
設計出具有高度的衣領，提高了帥氣度。由於露出臀部周圍，腳部則以過膝長靴遮蓋取得整體平衡。肩部設計成泡泡袖，彷彿身著鎧甲般的輪廓。

背面

【魔法師×小丑】

從魔法師的帽子頂端開始聯想，結合小丑而成的設計。根據魔法師的神祕形象選用藍色，以夜空為主題。設定為可愛俏皮的人物角色，並完成流行的時尚印象。

打造出藍色、白色和黃色的天空形象，從內襯看見夜空時，為了搭配對映，衣服正面也設定成稍稍灰暗的藏青色。

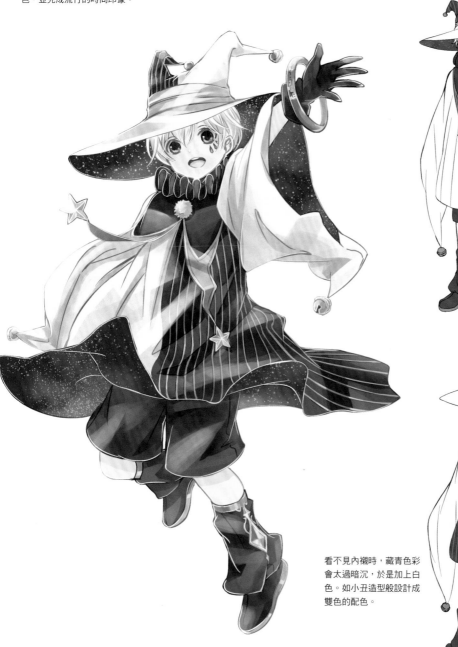

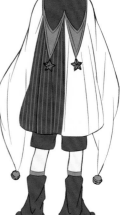

正面

看不見內襯時，藏青色彩會太過暗沉，於是加上白色。如小丑造型般設計成雙色的配色。

背面

女性篇

【魔女×洛可可風格×蘿莉塔】

以優美的洛可可風格和蘿莉塔時尚為基礎,大量使用
荷葉褶邊與碎褶。為了保留魔女元素,也在蘿莉塔時
尚中增添魔女尖帽子。

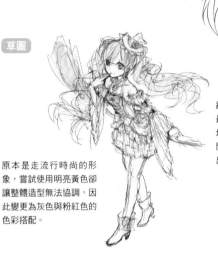

草圖

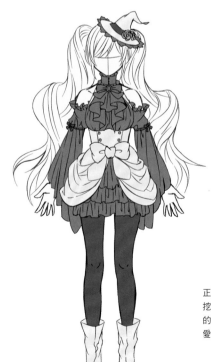

原本是走流行時尚的形
象,嘗試使用明亮黃色卻
讓整體造型無法協調,因
此變更為灰色與粉紅色的
色彩搭配。

細瑣的荷葉褶邊,要先決定
最下層的裙擺位置,等間隔
地劃分每一層,再由最上層
開始描繪。各層都平均畫
出,就能漂亮地完成。

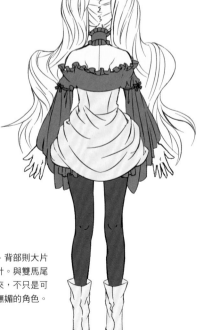

正面露出肩膀、背部則大片
挖空的性感設計。與雙馬尾
的髮型搭配起來,不只是可
愛,而是嬌俏嫵媚的角色。

正面 背面

【占卜師×中華】

以占卜師服裝為基礎，將褲裝收束的碎褶設定成縫褶等，是加入中國袴裝要素的設計。

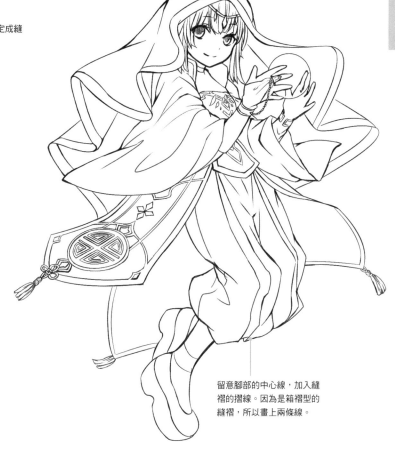

草圖

基於占卜師的形象定調為黑色。但由於黑色的華麗感有點太過沈悶，變更為藏青色。

留意腳部的中心線，加入縫褶的摺線。因為是箱褶型的縫褶，所以畫上兩條線。

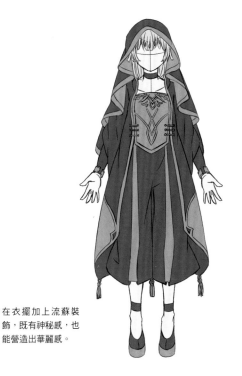

在衣擺加上流蘇裝飾，既有神秘感，也能營造出華麗感。

正面

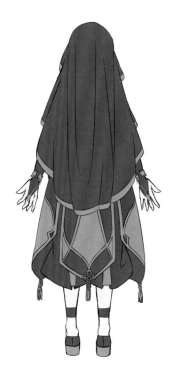

背面

127

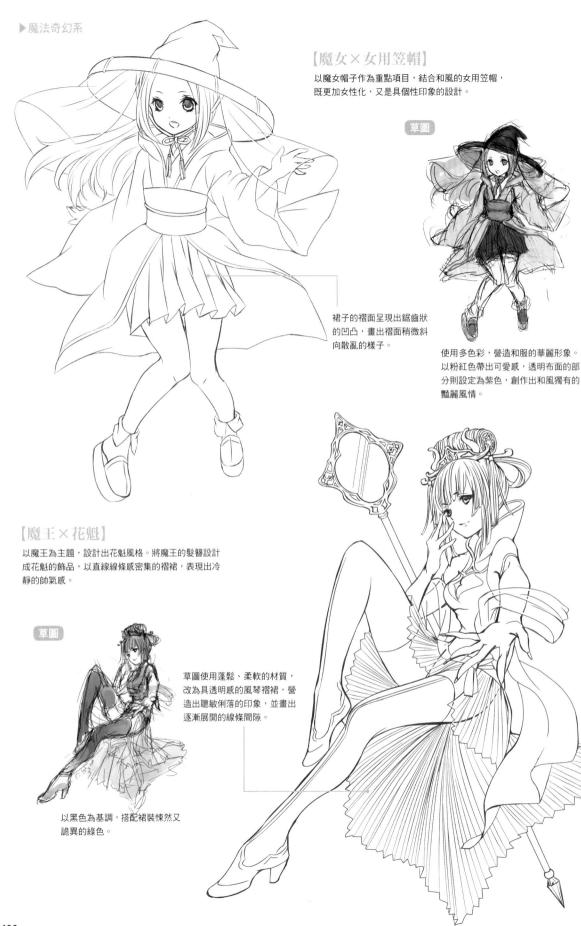

【魔女×女用笠帽】

以魔女帽子作為重點項目，結合和風的女用笠帽，
既更加女性化，又是具個性印象的設計。

草圖

裙子的褶面呈現出鋸齒狀
的凹凸，畫出褶面稍微斜
向散亂的樣子。

使用多色彩，營造和服的華麗形象。
以粉紅色帶出可愛感，透明布面的部
分則設定為紫色，創作出和風獨有的
豔麗風情。

【魔王×花魁】

以魔王為主題，設計出花魁風格。將魔王的髮簪設計
成花魁的飾品，以直線線條密集的褶裙，表現出冷
靜的帥氣感。

草圖

草圖使用蓬鬆、柔軟的材質，
改為具透明感的風琴褶裙，營
造出聰敏俐落的印象，並畫出
逐漸展開的線條間隙。

以黑色為基調，搭配裙裝悚然又
詭異的綠色。

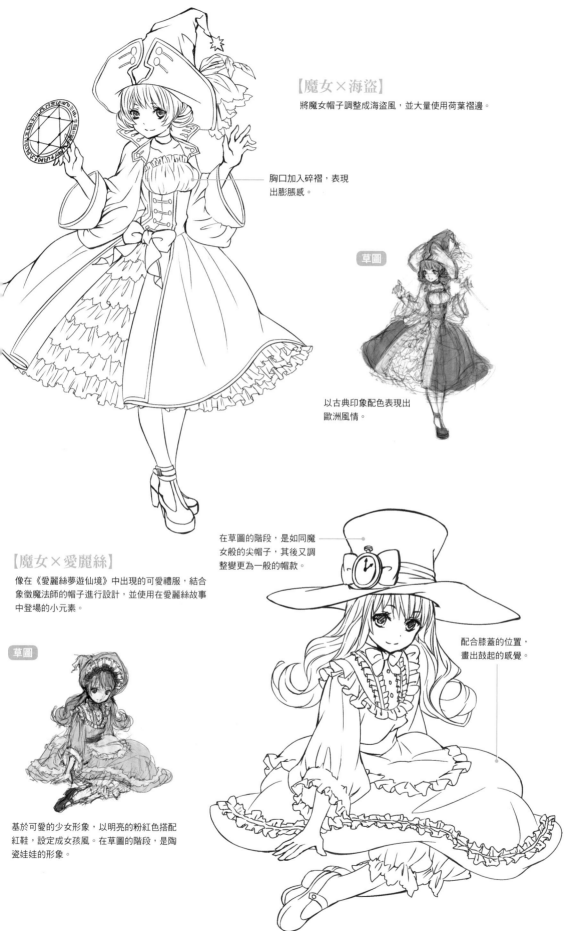

【魔女×海盜】

將魔女帽子調整成海盜風，並大量使用荷葉褶邊。

胸口加入碎褶，表現
出膨脹感。

草圖

以古典印象配色表現出
歐洲風情。

【魔女×愛麗絲】

像在《愛麗絲夢遊仙境》中出現的可愛禮服，結合
象徵魔法師的帽子進行設計，並使用在愛麗絲故事
中登場的小元素。

草圖

基於可愛的少女形象，以明亮的粉紅色搭配
紅鞋，設定成女孩風。在草圖的階段，是陶
瓷娃娃的形象。

在草圖的階段，是如同魔
女般的尖帽子，其後又調
整變更為一般的帽款。

配合膝蓋的位置，
畫出鼓起的感覺。

男性篇

【魔法師×學生服×蒸氣龐克】

以學生制服為基礎，將蒸氣龐克的風格運用在包包的
金屬零件上，設計成魔法師的學生服。

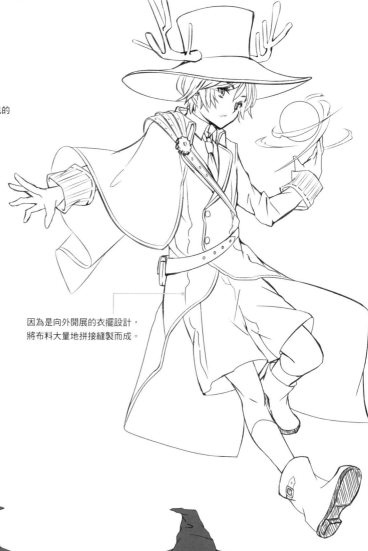

因為是向外開展的衣擺設計，
將布料大量地拼接縫製而成。

`草圖`

一邊研究配色，一邊繪製草圖。在草
圖階段，基於正統派的印象設定成白
色和藍色。為了加上蒸氣龐克風改變
形象，變更為黑色與紅色的搭配。

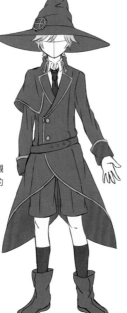

金色邊飾、和深紅色內襯
的設定，會帶出高格調的
學生制服印象。

背面的不對稱設計具有
時尚感。運用A字型線
條，將外套下擺變更為
向外開展的款式。

正面　　　　　　　　　　背面

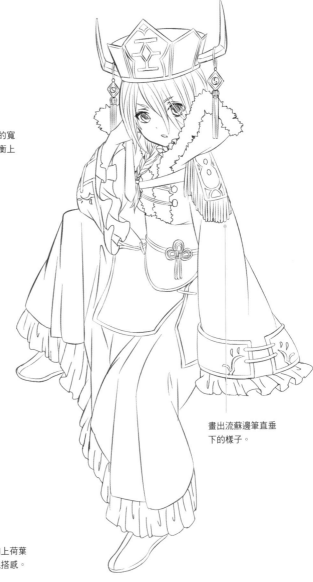

【閻羅王×拿破崙】

想要營造出閻羅王的形象,帽子和袴裝是重點。
再加入拿破崙的流蘇肩飾,進行混搭。

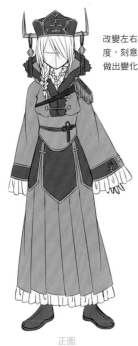

改變左右兩邊衣袖的寬
度,刻意在整體平衡上
做出變化。

正面

畫出流蘇邊筆直垂
下的樣子。

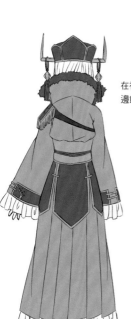

在袖口和衣擺加上荷葉
邊飾,呈現出混搭感。

背面

草圖

以灰色統一整體色調,並以紫
色、金色邊飾作為撞色搭配,
打造出莊重、威嚴的形象。

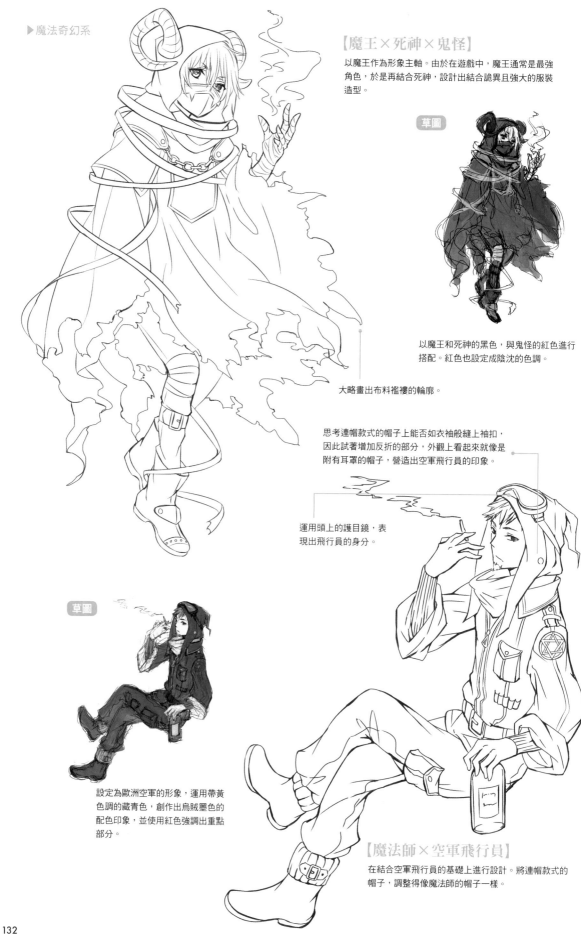

【魔王×死神×鬼怪】

以魔王作為形象主軸。由於在遊戲中，魔王通常是最強角色，於是再結合死神，設計出結合詭異且強大的服裝造型。

草圖

以魔王和死神的黑色，與鬼怪的紅色進行搭配。紅色也設定成陰沈的色調。

大略畫出布料襤褸的輪廓。

思考連帽款式的帽子上能否如衣袖般縫上袖扣，因此試著增加反折的部分，外觀上看起來就像是附有耳罩的帽子，營造出空軍飛行員的印象。

運用頭上的護目鏡，表現出飛行員的身分。

草圖

設定為歐洲空軍的形象，運用帶黃色調的藏青色，創作出烏賊墨色的配色印象，並使用紅色強調出重點部分。

【魔法師×空軍飛行員】

在結合空軍飛行員的基礎上進行設計。將連帽款式的帽子，調整得像魔法師的帽子一樣。

【魔法師×海軍×天體】

與海軍風相配的少年，以此為原點發想。五分短褲和
藍色等，運用海洋風協調整體的造型。再思考由藍色
聯想而來的夜空、星座等，選擇容易設作主題的射手
星座，進行設計。

草圖

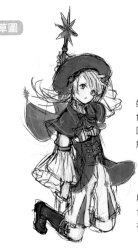

如夜空般的深藍色。為了映襯藍
色色彩，藍色以外只單用白色。
因為腳部使用黑色會過於突兀，
所以選用深色藏青。

射手座主題選用具有深度的金
色，背心胸口的金屬零件也選擇
相同顏色。

畫出翻飛的衣擺，表現出衣
長和布料的輕盈。

【魔法師×蒸氣龐克】

魔法師的披風和帽子等，直接運用基本必備的單品，
並加入蒸氣龐克的要素設計而成。

草圖

以黑色為基底，加入金色的時尚配
色，塑造出華麗而耀眼的印象。

表現出在施展魔法的瞬間，
披風翻飛飄揚的樣子。

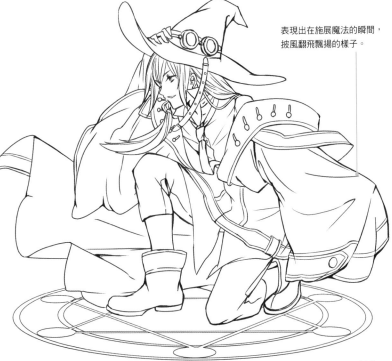

戰爭奇幻系

發想度自由的戰爭奇幻系，可以配合角色設定（年齡或故鄉），相互結合進行設計。如果沒有特別的設定，根據必殺技或武器加以構思也可以。

【女忍者×飛鼠】

想像女忍者動作的形象，並決定以飛鼠作為形象結合的動物。服裝方面，是活用日本傳統色彩的紫色設計。

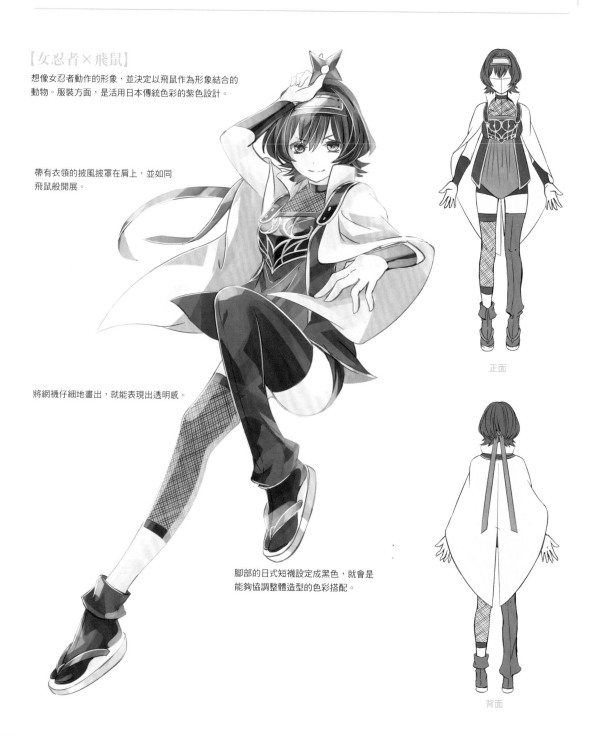

帶有衣領的披風披罩在肩上，並如同飛鼠般開展。

將網襪仔細地畫出，就能表現出透明感。

腳部的日式短襪設定成黑色，就會是能夠協調整體造型的色彩搭配。

正面

背面

134

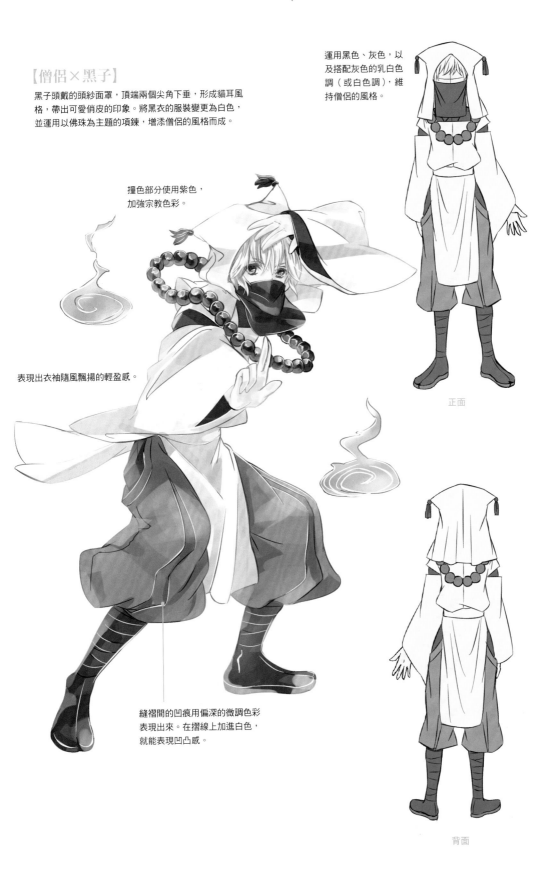

運用黑色、灰色，以
及搭配灰色的乳白色
調（或白色調），維
持僧侶的風格。

【僧侶×黑子】

黑子頭戴的頭紗面罩，頂端兩個尖角下垂，形成貓耳風格，帶出可愛俏皮的印象。將黑衣的服裝變更為白色，並運用以佛珠為主題的項鍊，增添僧侶的風格而成。

撞色部分使用紫色，
加強宗教色彩。

表現出衣袖隨風飄揚的輕盈感。

縫褶間的凹痕用偏深的微調色彩
表現出來。在摺線上加進白色，
就能表現凹凸感。

正面

背面

女性篇

輕柔飛舞的頭髮，反襯出落下的重力。

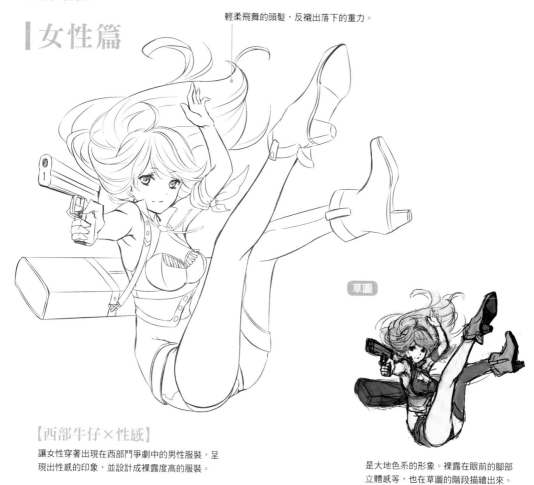

【西部牛仔×性感】

讓女性穿著出現在西部鬥爭劇中的男性服裝，呈現出性感的印象，並設計成裸露度高的服裝。

草圖

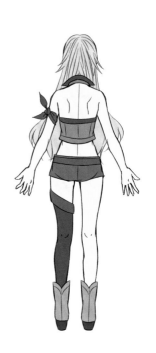

是大地色系的形象。裸露在眼前的腳部立體感等，也在草圖的階段描繪出來。

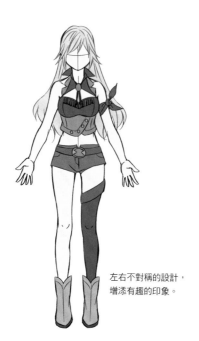

左右不對稱的設計，增添有趣的印象。

正面 背面

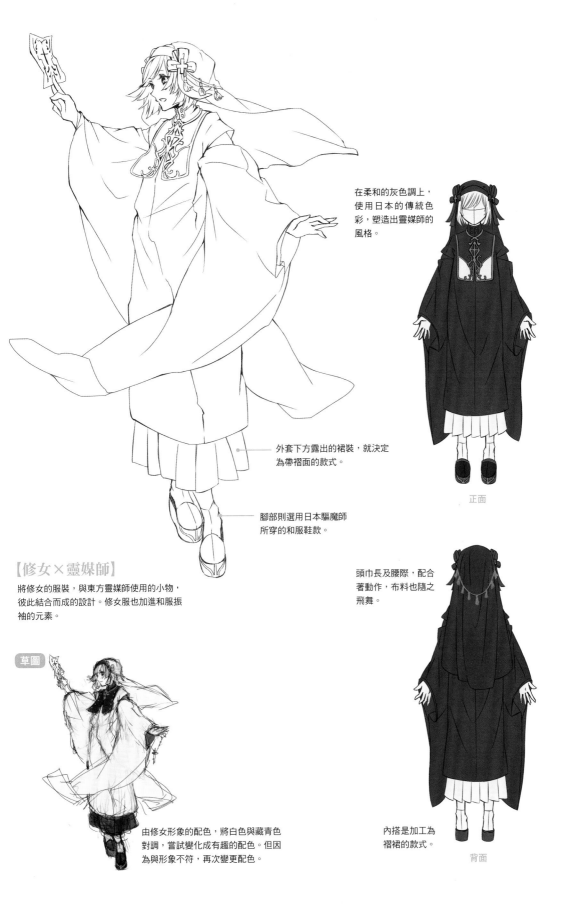

在柔和的灰色調上，使用日本的傳統色彩，塑造出靈媒師的風格。

外套下方露出的裙裝，就決定為帶褶面的款式。

腳部則選用日本驅魔師所穿的和服鞋款。

正面

【修女×靈媒師】

將修女的服裝，與東方靈媒師使用的小物，彼此結合而成的設計。修女服也加進和服振袖的元素。

草圖

由修女形象的配色，將白色與藏青色對調，嘗試變化成有趣的配色。但因為與形象不符，再次變更配色。

頭巾長及腰際，配合著動作，布料也隨之飛舞。

內搭是加工為褶裙的款式。

背面

137

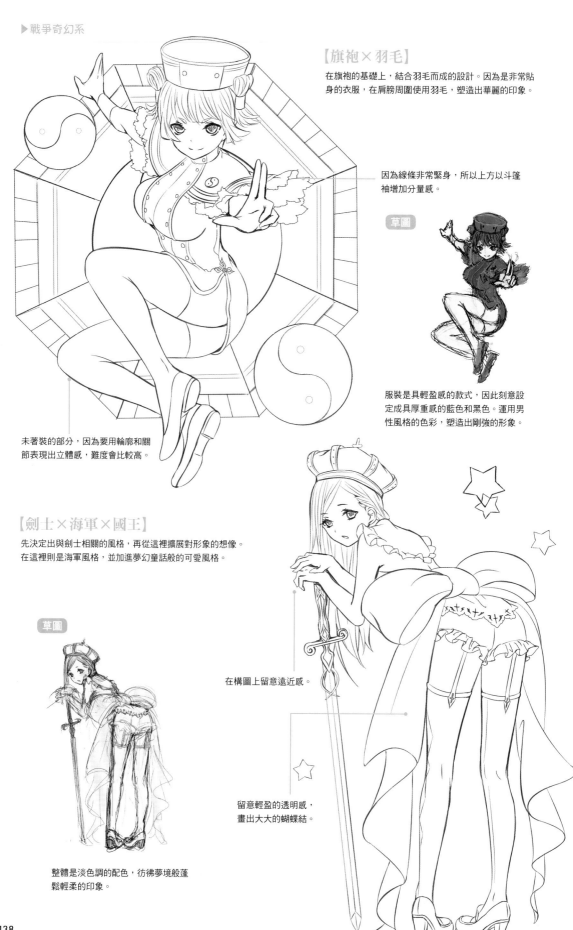

【旗袍×羽毛】

在旗袍的基礎上，結合羽毛而成的設計。因為是非常貼身的衣服，在肩膀周圍使用羽毛，塑造出華麗的印象。

因為線條非常緊身，所以上方以斗篷袖增加分量感。

草圖

服裝是具輕盈感的款式，因此刻意設定成具厚重感的藍色和黑色。運用男性風格的色彩，塑造出剛強的形象。

未著裝的部分，因為要用輪廓和關節表現出立體感，難度會比較高。

【劍士×海軍×國王】

先決定出與劍士相關的風格，再從這裡擴展對形象的想像。在這裡則是海軍風格，並加進夢幻童話般的可愛風格。

草圖

在構圖上留意遠近感。

留意輕盈的透明感，畫出大大的蝴蝶結。

整體是淡色調的配色，彷彿夢境般蓬鬆輕柔的印象。

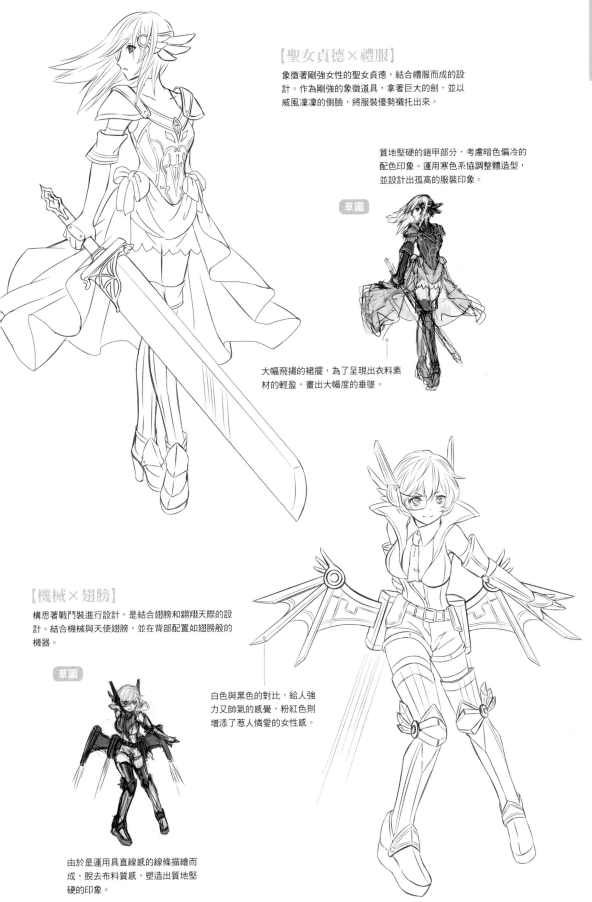

【聖女貞德×禮服】

象徵著剛強女性的聖女貞德，結合禮服而成的設計。作為剛強的象徵道具，拿著巨大的劍，並以威風凜凜的側臉，將服裝優勢襯托出來。

質地堅硬的鎧甲部分，考慮暗色偏冷的配色印象。運用寒色系協調整體造型，並設計出孤高的服裝印象。

草圖

大幅飛揚的裙擺，為了呈現出衣料素材的輕盈，畫出大幅度的垂墜。

【機械×翅膀】

構思著戰鬥裝進行設計，是結合翅膀和翱翔天際的設計。結合機械與天使翅膀，並在背部配置如翅膀般的機器。

草圖

白色與黑色的對比，給人強力又帥氣的感覺，粉紅色則增添了惹人憐愛的女性感。

由於是運用具直線感的線條描繪而成，脫去布料質感，塑造出質地堅硬的印象。

男性篇

【忍者×運動風】

將忍者調整成現代風。搭配活潑的動作，穿上帆布鞋，
再穿上運動服，增添運動風。

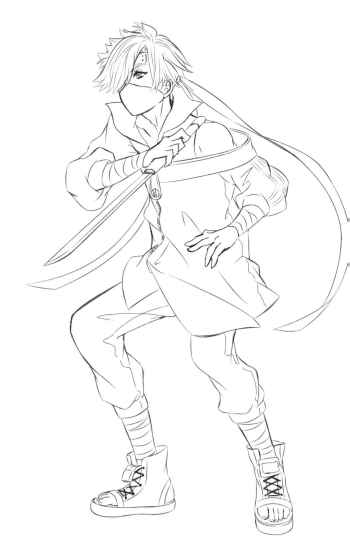

草圖

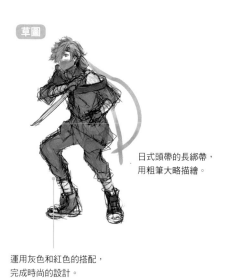

日式頭帶的長綁帶，
用粗筆大略描繪。

運用灰色和紅色的搭配，
完成時尚的設計。

隱藏住半邊臉的面罩，呈現出
身分不明的氣氛。

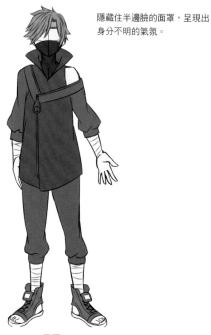

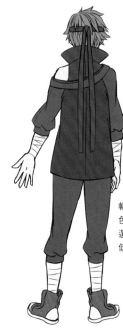

帆布鞋和日式頭帶都設定成同
色系，協調整體造型。色調也
選用沈著、穩重的配色，保持
低調不張揚的忍者風格。

正面　　　　　　　　　　　　　背面

【和服×海軍】

思考著是否能在和服中加進海軍的色彩，並降低衣領位置
的設計。燈籠褲也從碎褶變更為縫褶，完成和風的設計。

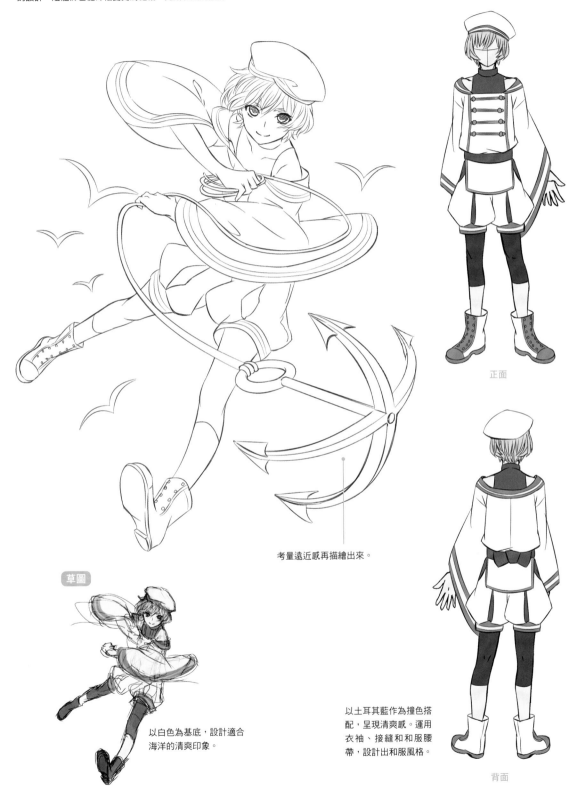

考量遠近感再描繪出來。

草圖

以白色為基底，設計適合
海洋的清爽印象。

正面

以土耳其藍作為撞色搭
配，呈現清爽感。運用
衣袖、接縫和和服腰
帶，設計出和服風格。

背面

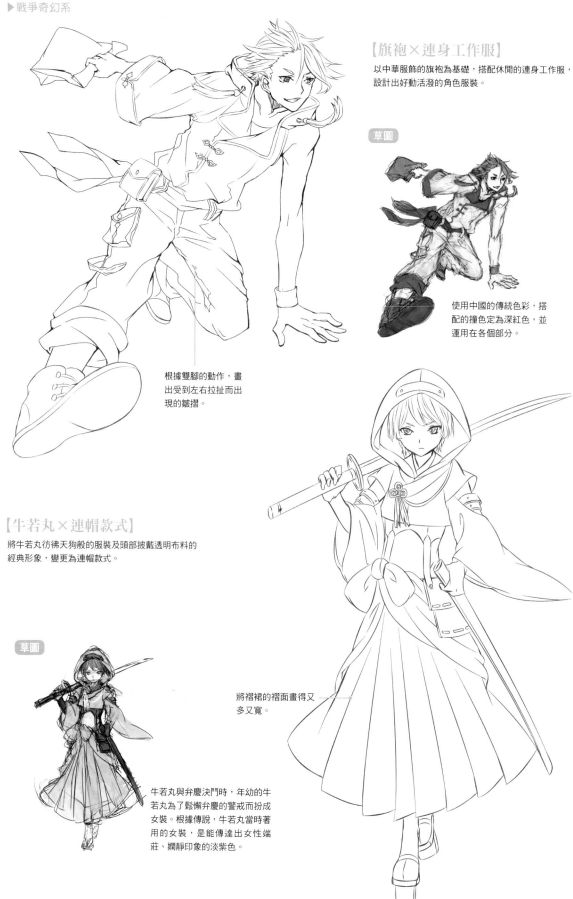

【旗袍×連身工作服】
以中華服飾的旗袍為基礎，搭配休閒的連身工作服，
設計出好動活潑的角色服裝。

草圖

使用中國的傳統色彩，搭
配的撞色定為深紅色，並
運用在各個部分。

根據雙腳的動作，畫
出受到左右拉扯而出
現的皺摺。

【牛若丸×連帽款式】
將牛若丸彷彿天狗般的服裝及頭部披戴透明布料的
經典形象，變更為連帽款式。

草圖

將褶裙的褶面畫得又
多又寬。

牛若丸與弁慶決鬥時，年幼的牛
若丸為了鬆懈弁慶的警戒而扮成
女裝。根據傳說，牛若丸當時著
用的女裝，是能傳達出女性端
莊、嫻靜印象的淡紫色。

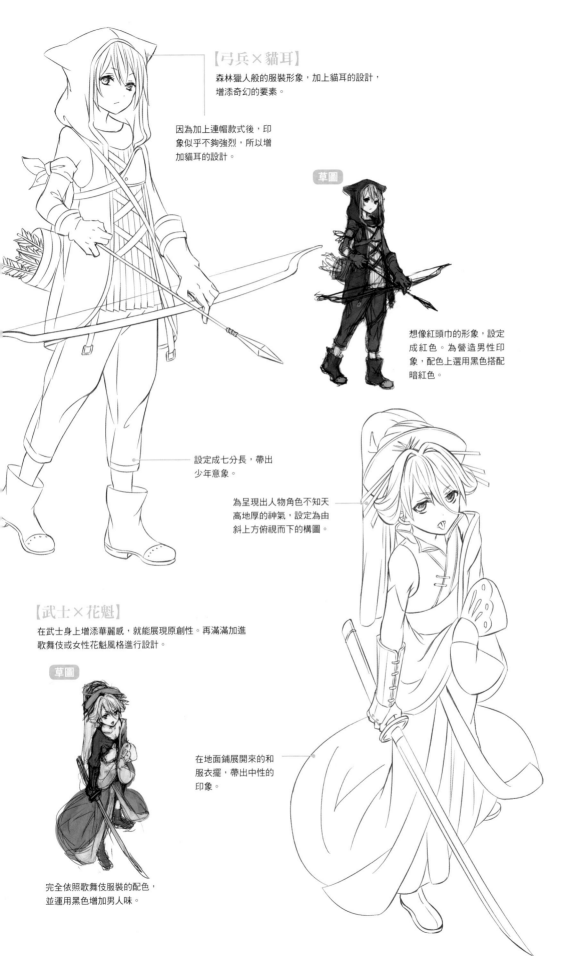

【弓兵×貓耳】

森林獵人般的服裝形象,加上貓耳的設計,
增添奇幻的要素。

因為加上連帽款式後,印
象似乎不夠強烈,所以增
加貓耳的設計。

草圖

想像紅頭巾的形象,設定
成紅色。為營造男性印
象,配色上選用黑色搭配
暗紅色。

設定成七分長,帶出
少年意象。

為呈現出人物角色不知天
高地厚的神氣,設定為由
斜上方俯視而下的構圖。

【武士×花魁】

在武士身上增添華麗感,就能展現原創性。再滿滿加進
歌舞伎或女性花魁風格進行設計。

草圖

在地面鋪展開來的和
服衣擺,帶出中性的
印象。

完全依照歌舞伎服裝的配色,
並運用黑色增加男人味。

奇幻系服裝繪製技法

出　　　版／楓書坊文化出版社
地　　　址／新北市板橋區信義路163巷3號10樓
郵 政 劃 撥／19907596　楓書坊文化出版社
網　　　址／www.maplebook.com.tw
電　　　話／02-2957-6096
傳　　　真／02-2957-6435
作　　　者／MOKURI
翻　　　譯／顏嘉芯
責 任 編 輯／黃怡寧
內 文 排 版／楊亞容
總 經　銷／商流文化事業有限公司
地　　　址／新北市中和區中正路752號8樓
網　　　址／www.vdm.com.tw
電　　　話／02-2228-8841
傳　　　真／02-2228-6939
港 澳 經 銷／泛華發行代理有限公司
定　　　價／320元
出 版 日 期／2018年6月

國家圖書館出版品預行編目資料

奇幻系服裝繪製技法 / MOKURI作；顏嘉芯
譯. -- 初版. -- 新北市：楓書坊文化,
2018.06　　面；　　公分
ISBN 978-986-377-362-7（平裝）

1. 漫畫　2. 繪畫技法

947.41　　　　　　　　　107004488